MI LUCHA
LA DEPRESIÓN

MI LUCHA
LA DEPRESIÓN

DAVID REYNOSO

Mi lucha, la depresión

© Publicaciones del Reino
Todos los derechos reservados

© 2023, David Reynoso

Publicado por:
© Publicaciones del Reino

Tel. 1-800-957-0882
Email: publicacionesdelreino@gmail.com

ÍNDICE

PRÓLOGO .9

INTRODUCCIÓN .11

CAPÍTULO 1
LA DEPRESIÓN DESDE EL PUNTO
DE VISTA DE LA CIENCIA MÉDICA13

CAPÍTULO 2
LA DEPRESIÓN DESDE EL PUNTO
DE VISTA ESPIRITUAL .19

CAPÍTULO 3
LA DEPRESIÓN SE REFLEJA POR LA FORMA
DEL ROSTRO Y LA MANERA COMO HABLAMOS33

CAPÍTULO 4
EL TEMOR DETIENE EL FRUTO45

CAPÍTULO 5
LAS CINCO COSAS QUE HACE SATANÁS
PARA HUNDIR A SUS VÍCTIMAS EN LA DEPRESIÓN51

CAPÍTULO 6
LA DEPRESIÓN PRESENTA A SUS VÍCTIMAS
UNA PUERTA DE ESCAPE ERRÓNEO................59

CAPÍTULO 7
CÓMO ENFRENTAR LA DEPRESIÓN.............63

CAPÍTULO 8
LOS FUNDAMENTOS DEL JUSTO................69

CAPÍTULO 9
DERRIBANDO ARGUMENTOS..................75

CAPÍTULO 10
LLEVANDO CAUTIVO TODO PENSAMIENTO........81

CONCLUSIÓN...........................87

APÉNDICE
ÁNGELES Y DEMONIOS.....................95

BIBLIOGRAFÍA........................117

PRÓLOGO

Este libro representa, en cierto modo, la historia de veinticinco millones de personas en los Estados Unidos de América. *Mi lucha, la depresión*, es un libro que presenta de manera clara las explicaciones sobre la depresión. Tiene un doble enfoque: uno desde la ventana de la ciencia médica, y otro desde la ventana divina donde ilumina la Palabra de Dios.

El Dr. David Reynoso ha venido ampliando sus ideas a través de los años y ha formado un libro que reúne a la vez teología bíblica clara y buena información de la salud mental. El autor escribe sobre la depresión que es el corazón del dolor emocional y espiritual de nuestro tiempo. Según los últimos reportes de la Organización Mundial de la Salud (OMS), para el año 2020 la depresión se convertirá en la segunda causa de incapacidad. Hablando en términos económicos, el costo anual es multimillonario para el gobierno y los seguros de salud.

En mi experiencia ministerial, por lo que he podido investigar, nada es más difícil de combatir que la depresión. Para algunos llega súbitamente, en ocasiones sin previo aviso. Para otros va apareciendo poco a poco, sutilmente, a través de los meses. Para cuando nos damos cuenta, ya estamos en sus

Rev. Sergio B. La Rosa, M.Th., John Boice

garras, nos roba la energía para pelear y nos nubla la mente para entenderla. Nos tira al piso antes de que tengamos la oportunidad para defendernos.

Este libro evita vocabulario confuso para que todos puedan entender lo que es la depresión y nos educa para saber cómo prevenirla y cómo tratarla. El autor, escribe lleno de compasión, gracia y compresión para todos los que están sufriendo directa o indirectamente la depresión. En pocas palabras, pero con sabiduría penetrante, el Dr. David Reynoso ha invadido un terreno altamente conflictivo: nuestro mundo interior y la necesidad de ordenarlo.

<div style="text-align: right;">
Rev. Sergio B. La Rosa, M.Th.

Director

John Boice

Centro de Investigación y Ciencias Bíblicas
</div>

INTRODUCCIÓN

Algunos me podrán preguntar, ¿por qué escribir un libro sobre la depresión? ¡Buena pregunta! La respuesta es que es una necesidad. La depresión no es una invención humana, la depresión no es un tema de moda pasajera, es una realidad permanente que día a día se incrementa entre las personas, no importa si es hombre o mujer, posición social, grado académico en educación, nivel económico, y creencias religiosas. Como vamos a probar, la depresión es una verdadera pandemia de alcance mundial, ha llegado para quedarse entre nosotros. Pero tenemos un mensaje de esperanza para los que sufren este flagelo.

En las páginas del presente libro, *Mi lucha, la depresión*, daremos respuesta a las preguntas más frecuentes sobre el tema, haremos una explicación multi-enfoque: es decir, visto desde diferentes puntos de vista para tener una mejor comprensión del tema. Aquí podremos analizar: ¿Qué es la depresión?, ¿cuáles son sus causas?, ¿cómo podemos prevenirla?, finalmente, ¿cómo tratarla desde una perspectiva bíblico-pastoral? Este libro no es un libro escrito pensando en expertos de la salud mental, sino para un público que desea informarse a fin de evitar ser víctima de la depresión. Aquí

radica el valor del presente libro, de ser un medio de educación preventiva. Este libro puede salvar una vida.

El capítulo primero se ocupará de recoger la mejor, más completa y actualizada información sobre los estudios de la depresión según la ciencia médica. Nos respaldamos en especialistas que han investigado en profundidad el síndrome de la depresión. No debemos ignorar los aportes de la medicina en el diagnóstico y tratamiento de este mal que muchas veces es mal entendido. La ignorancia es un enemigo que debemos repeler.

Los siguientes nueve capítulos son decisivos para entender el punto de vista de Dios sobre este terrible mal, tan antiguo como la misma humanidad. La ventana bíblica arrojará luz para investigar y comprender la raíz del problema de la depresión espiritual. Desarrollamos un estudio exhaustivo a lo largo de la Sagrada Escritura, poniendo especial atención en personajes bíblicos que experimentaron en carne propia los avatares de esta terrible pandemia espiritual, aprenderemos de ellos como pudieron salir victoriosos del pozo profundo y oscuro de la depresión. Es nuestra oración que la lectura de este libro sea de inspiración espiritual, pueda bendecir su vida, y la de otras personas que virtualmente pudieran ser víctimas de la depresión.

CAPÍTULO 1
LA DEPRESIÓN DESDE EL PUNTO DE VISTA DE LA CIENCIA MÉDICA

En los últimos años se han hecho descubrimientos científicos que no podemos ignorar sobre el cerebro humano. Es emocionante ver cómo la ciencia le da la razón a la fe cristiana cuando podemos comprobar que fuimos creados a la imagen y semejanza de Dios. Es decir, seres racionales; pero la realidad del mal afectó la mente de todos los seres humanos. Es aquí donde se da origen a todos los males de orden físico, emocional y espiritual. El síndrome de la depresión es una consecuencia directa de la llegada del mal a la humanidad.

El Dr. Norman Wright escribe: "La depresión ha sido llamada 'el resfriado común de la mente.' Ocurre tanto durante una crisis como cuando no hay ninguna crisis. Los expertos de la salud mental estiman, por lo bajo, que de cada diez personas hay una que sufre de depresión. En realidad, el porcentaje es, probablemente, mucho mayor, debido a que en sus formas leves pasa sin ser notada. Pero de ellas, una de cada ocho personas necesitará tratamiento por esta causa en algún período de su vida. Y cada día se dan más síntomas de

depresión entre los niños y adolescentes." (Norman Wright, Cómo Aconsejar en Situaciones de Crisis, pág.118).

La depresión está catalogada por la ciencia médica como una enfermedad, causada por alteraciones químicas en el cerebro, que afectan sus pensamientos, sentimientos, salud y comportamiento. El Dr. Clyde M. Narramore, escribe al respecto: "La depresión es una condición que se distingue por sentimientos de falta de valía, decaimiento y angustia. La persona deprimida es desdichada y tiene un concepto pesimista de la vida."(Clyde M. Narramore, Enciclopedia de Problemas Psicológicos, pág. 169).

Si usted es una persona promedio y normal, según los especialistas en el tema, experimentará por lo menos una vez en su vida una depresión. Usted puede responder de dos formas a la depresión: se entregará a ella, sumergiéndose en la desesperanza, o buscará ayuda y peleará con las armas que Dios ha provisto para triunfar.

Muchas personas creen que la depresión es sólo tristeza y desánimo. Depresión es más que sentimientos de luto por la pérdida de algún ser amado. En esa situación, los sentimientos de pesar y tristeza son una reacción normal, de lo contrario sería un signo anormal. Pero la depresión como un síndrome de enfermedad mental es la más complicada y difícil de reconocer. Los estudios con imágenes por resonancia magnética cerebrales que un equipo de científicos realizó, han confirmado que la depresión está relacionada con disfunción de áreas específicas del cerebro. Aquí uno de los últimos informes: "La depresión es una "verdadera enfermedad" relacionada con disfunción de regiones espe-

cíficas del cerebro implicando en el control cognitivo y en las respuestas emocionales, según un estudio elaborado por un equipo de psiquiatras francés." (Bruselas, 31 de agosto de 2010 [EFE]).

El Dr. Archibald D. Hart dice: "La depresión puede ser vista como un síntoma, una enfermedad o una reacción. Como síndrome, es parte de un sistema de aviso de nuestro cuerpo, llamando la atención hacia algo que está mal. Nos pone en alerta en cuanto que...algo anda mal en nuestro organismo. A la depresión la acompaña una amplia variedad de desórdenes físicos, tales como influenza (gripe), cáncer y ciertos trastornos de nuestro sistema endócrino."(Archibald D. Hart, Nubes Negras con Interior de Plata, pág. 14). Como podemos ver, la depresión es una señal de alarma en nuestro organismo que se dispara para avisarnos que algo anda mal en nuestro cuerpo y es tiempo de tomar medidas preventivas para evitar llegar a una crisis mayor.

Es muy alentador saber que hay muchos médicos cristianos que han estudiado en profundidad la enfermedad de la depresión. Trataré de dar una explicación resumida y fácil de entender, una síntesis del enfoque de la ciencia médica sobre las diferentes categorías de la depresión. La ciencia médica las clasifica en tres categorías principales:

Primero es la depresión endógena. Esta viene de adentro del cuerpo. Se entiende que es ocasionada por trastornos bioquímicos en el cerebro, sistema hormonal o el sistema nervioso. La Dra. Karina Pastore, en la revista Veja del 14 de febrero de 1996 escribe: "...en nuestro cerebro hay "mensajeros químicos", los llamados neurotransmisores, y uno de

ellos es la serotonina. Esos neurotransmisores ayudan a controlar las emociones. Cuando estos neurotransmisores se encuentran en equilibrio sentimos la emoción adecuada para cada ocasión." Seguramente, usted se estará preguntando, pero ¿qué es el neurotransmisor serotonina? El Dr. Miguel Lucas nos explica: "La serotonina es una molécula, responsable de la trasmisión de ciertos impulsos nerviosos. Regula el humor, el sueño, la libido, el apetito, la memoria, la agresividad, etc. La carencia o exceso de serotonina también está detrás de la depresión, insomnio, ansiedad. Cuando las células del cerebro están con niveles bajos de serotonina, quedan incapacitadas para mandar mensajes de bienestar." (Miguel Lucas, Como Driblar a Depressao, págs. 19,20).

Para entender mejor la importancia de la serotonina, hagamos una comparación de nuestro cerebro con un auto. Para que un auto pueda funcionar, existen varios fluidos, como el combustible, el fluido de frenos, el agua del radiador, el aceite del motor. Cuando existe la falta de estos líquidos, el carro no camina o pronto se descompone; sin el líquido de freno éste no se detiene; sin el agua del radiador el carro se sobrecalienta; sin el aceite, el motor no tiene lubricación y puede fundirse. En nuestro cerebro sucede lo mismo; las sustancias químicas que lo controlan, los neurotransmisores, deben estar presentes en cantidades adecuadas; si esta cantidad fuera más o menos, provocará un desequilibrio en el cerebro, causando por ejemplo, la depresión; como en el caso del carro, no funcionará bien.

Segundo es la depresión exógena (que significa desde afuera). Esta depresión se produce por reacción a lo que suce-

de externamente. Es decir, factores sociales, psicológicos, de relaciones humanas. Por ejemplo, son las depresiones causadas por un divorcio, muerte de un ser amado, pérdida de un trabajo, cuando migramos de nuestro país de origen dejando a la familia, amistades, etc. Las depresiones psicológicas son las que experimentamos en el diario vivir, se originan muchas veces por un pesar debido a una pérdida como mencionamos al inicio. Este tipo de depresión nos lleva a un estado de ánimo bajo. Posiblemente, el compositor mejicano de la canción que dice: "ando volando bajo," se inspiró en un estado de depresión exógena.

La tercera categoría de depresión se conoce como depresión neurótica. En mi opinión este tipo de depresión es la más peligrosa ya que ocurre cuando no sufrimos por nuestras pérdidas en forma sana, como en la depresión de categoría exógena. En lugar de dar solución, desarrollamos un estilo de vida caracterizado por la autocompasión. Comenzamos a envolvernos en sentimientos de tristeza. El Dr. A.D. Hart la describe así: "...la depresión neurótica es malsana. Se alimenta de su propia miseria. La persona que sufre rehúsa salir de la cama y enfrentar la vida". (Archibald D. Hart, pág. 16). Como podrán notar, en este tipo de depresión hay un abandono total de parte de la persona que la padece. La persona con está depresión no reacciona por más que la aconsejes. Es semejante a un hombre con las piernas rotas que lo invites a salir a correr en el parque; simplemente no responde.

Por lo que hemos podido resumir hasta aquí, la depresión es considerada por la ciencia médica como una forma de enfermedad mental. Personalmente no me gusta esa termino-

logía que está cargada de una connotación negativa y llena de prejuicios. El que padece depresión no es un "loco(a)". Lo que sí podemos afirmar, de acuerdo a la investigación científica del cerebro humano, es que la depresión es una enfermedad biológica. Es decir, causada por alteraciones químicas en el cerebro, que afectan sus pensamientos, sentimientos, salud y comportamiento. Cuando la depresión afecta de manera severa a una persona, hasta el punto de impedirle trabajar, o poner en peligro su vida, entonces puede considerarse una enfermedad mental, y debe recibir ayuda médica. No debemos sentir temor en buscar ayuda de esta naturaleza, y al mismo tiempo el soporte espiritual. Los dos son importantes y necesarios.

En conclusión, la ciencia médica clasifica a la depresión en tres categorías: endógena, exógena, y neurótica. Se le considera una enfermedad mental según su gravedad. Como vimos, la mayoría de nosotros sufrirá, en algún momento de la vida, de depresión exógena "normal", y sería inapropiado que en ese caso nos clasificamos como "enfermos mentales".

CAPÍTULO 2
LA DEPRESIÓN DESDE EL PUNTO DE VISTA ESPIRITUAL

Ahora podremos comprobar que la ciencia médica y la revelación bíblica se complementan para entender mejor el síndrome de la depresión. La ciencia no es opuesta a la Biblia, sino complementaria a ella. El Dr. Neil T. Anderson reconoce el aporte de la psicología cuando ésta toma en cuenta a la Biblia y tiene un sustento teológico. Él dice: "Una buena teología es un requisito indispensable para una buena psicología" (Neil T. Anderson, Victoria sobre la oscuridad, pág. 15). La psicología como una disciplina científica ha hecho una gran contribución para comprender a la depresión. Sus investigaciones nos ayudan en el entendimiento de la personalidad humana, los patrones de conducta, y ha desarrollado terapias para diferentes problemas emocionales; pero ella no es infalible y requiere del auxilio de la teología bíblica para comprender el punto de vista de Dios, que creó al hombre a su imagen, conforme a su semejanza. Cuando hay buena comunicación entre estas dos disciplinas, los resultados son extraordinarios.

Para introducir este capítulo, debemos considerar brevemente la visión bíblica del ser humano (hombre y mujer). Es aquí donde la ventana divina nos ilumina con la Palabra de Dios. Según la Biblia, el ser humano está compuesto por espíritu, alma y cuerpo. El apóstol Pablo escribió: "…el mismo Dios de paz os santifique por completo; y todo vuestro ser, espíritu, alma y cuerpo, sea guardado irreprensible para la venida de nuestro Señor" (1 Tesalonicenses 5:23). En otras palabras, el ser humano es trino y uno: el cuerpo físico nos relaciona con la creación externa por medio de los cinco sentidos; el alma nos relaciona con la mente, pensamientos, el mundo interior de las emociones y la voluntad; y el espíritu nos relaciona con el Creador que es un Ser espiritual. Pero las tres partes del ser humano están interrelacionados entre sí, lo que afecta a uno afecta al resto del ser. En teología sistemática, específicamente en la antropología bíblica, se denomina al ser humano como un ser tricótomo. Es decir, uno y trino a la vez.

La depresión, desde el punto de vista espiritual a la luz de la Biblia, no es sólo un problema de la mente, no es una enfermedad inventada por la ciencia médica. Tampoco una mera pereza, flojera, o sentimientos de tristeza. ¡No! Muchos pueden llegar a creer que Dios los ha abandonado a su suerte al sentirse deprimidos, pero no es verdad.

La etimología del término depresión viene del latín "depressio", y su significado básico es hundimiento. De aquí que el salmista David describe en forma poética su estado de ánimo deprimido como si se encontrara hundido en lo más profundo de una cisterna. El escribe: "Pacientemente espe-

ré a Jehová, y se inclinó a mí, y oyó mi clamor. Y me hizo sacar del pozo de la desesperación, del lodo cenagoso; puso mis pies sobre la peña, y enderezó mis pasos. Puso luego en mi boca un cántico nuevo, alabanza a nuestro Dios" (Salmo 40:1-3). La expresión "me hizo sacar del pozo de la desesperación" es una forma figurada de describir la depresión espiritual. El pozo profundo y el hundimiento en lodo cenagoso pinta un cuadro de una persona luchando por salir de un pantano donde hay fango y arena movediza. La expresión "puso mis pies sobre peña" habla de la solidez de una roca, de estabilidad emocional de la persona. La expresión "puso un cántico en mi boca" describe la sanidad expresada por el gozo de poder cantar y alabar a Dios.

Muchas veces la depresión puede estar ligada a pecados específicos como el adulterio, mentiras, por una doble vida de esclavitud espiritual. Esta es la raíz de la depresión espiritual. Advertimos, y sería un grave error e injusticia decir que todos los que sufren depresión es por causa de practicar el pecado. ¡No!

La palabra depresión no aparece en la Biblia. En este sentido no es bíblica porque no se le nombra como depresión; pero en otro sentido es profundamente bíblica porque describe la experiencia de la depresión en muchas personas que sufrieron de este terrible mal. La depresión de índole espiritual es descrita a lo largo de la Biblia, pero de manera dramática está registrada en los libros de los Salmos.

De todos los libros del A.T., el de Salmos es el que representa más vívidamente la fe de la persona en el Señor. Los Salmos son la respuesta inspirada del corazón humano a la

revelación que Dios hace de sí mismo en la Ley de Moisés, la historia de Israel y las profecías en la Biblia. En los Salmos se revelan las profundas experiencias emocionales de hombres de Dios que sufrieron depresión. Los creyentes de todos los tiempos se han apropiado de esta colección de oraciones y alabanzas para expresar su adoración, tanto en público, como en sus meditaciones personales. Esta verdad se fundamenta en las emociones, deseos y sufrimientos del Pueblo de Dios mediante las circunstancias que ellos atravesaron. Los Salmos presentan todas las emociones humanas, conforme los escritores inspirados por el Espíritu Santo comparten sus luchas de fe, y esperanza. El Dr. Neil T. Anderson ha descrito muy bien el estado de depresión que muchos de los salmistas experimentaron, él dice: "La depresión es un dolor en el alma que abate el espíritu; oprime de manera tan dura que uno no puede creer que algún día desaparecerá" (Neil T. Anderson, Venzamos la Depresión, pág.).

El sufrimiento es parte de la vida cristiana, no podemos negar esta realidad. "Pare de sufrir" es un slogan que suena muy bonito al oído, pero es una ilusión, carece de todo sustento en la Biblia. El Señor Jesucristo no prometió una vida libre de sufrimiento. Él dijo, "Estas cosas os he hablado para que en mí tengáis paz. En el mundo tendréis aflicción; pero confiad, yo he vencido al mundo" (Juan 16:33). Este versículo forma parte de la conclusión del mensaje de despedida de Jesús antes de la traición de Judas. Todos se ponen tensos cuando Jesús les anuncia que tiene que partir camino hacia la cruz y que el mundo los odiará: "Si el mundo os odia, sabed que a mí me ha odiado antes que a vosotros…Estas

cosas os he hablado para que no tengáis tropiezo" (Juan 15: 18; 16:1). Jesús no les oculta el camino que les espera. Cargar la cruz y seguir a Jesús es una forma de anunciarles el camino del sufrimiento a sus discípulos.

Pero además, Jesús anuncia la acción del Espíritu Santo y los discípulos quedan perplejos ante la promesa: "...porque os he dicho estas cosas, tristeza ha llenado vuestro corazón. Pero yo os digo la verdad: Os conviene que yo me vaya, porque si no me voy, el Consolador no vendrá a vosotros; pero si me voy, os lo enviaré" (Juan 16: 6,7). La angustia que padecerán por la separación que les producirá la muerte de Jesús desaparecerá por la obra del Consolador; la intervención del Espíritu Santo ahondará el conocimiento de los discípulos (vs.12-15).

Finalmente, su fe será robustecida, fortalecida por el poder del Espíritu de Dios, gozarán de la paz y victoria de Jesucristo: "Yo he vencido al mundo". En este texto se pone en contraste la "paz en Jesús" con la "aflicción del mundo" (16:33). Jesús hizo afirmaciones categóricas: "La paz os dejo, mi paz os doy; yo no os la doy como el mundo la da. No se turbe vuestro corazón, ni tenga miedo" (Juan 14: 27). La palabra "paz" viene del hebreo "shalom", que se convirtió en el saludo de los cristianos. La paz que da Jesús no es una anestesia para el dolor emocional, no es un narcótico para olvidar temporalmente la angustia, no es un analgésico para aliviar las penas del alma, esta es la paz que el mundo da, una paz de ilusión y pasajera. En contraste con la paz que el mundo ofrece, la paz de Jesús es el resultado de la obra del Espíritu Santo en nuestras vidas, y es una paz profunda y duradera que no depende

de las circunstancias de la vida. No tenemos por qué temer ni al presente ni al futuro, permitamos al Espíritu Santo que nos llene de la paz de Cristo. Aquí está el santo remedio para la depresión espiritual.

El apóstol Pablo conocía muy bien esta realidad del sufrimiento, cuando él redactó la carta a los romanos en el capítulo cinco dijo: "Justificados, pues por la fe tenemos paz con Dios" (v.1). La paz aquí no es una paz emocional del corazón, psicológica de la mente, sino una paz de relación. La relación entre Dios y el hombre se quebró cuando Adán pecó al desobedecer a Dios. Pero Cristo por su muerte redentora nos reconcilió con Dios, "hizo la paz". Ahora "tenemos" (noten el tiempo presente del verbo "tenemos") paz con Dios, estamos en buena relación con Él. Tener paz con Dios hace posible que gocemos de la "paz de Dios", es decir, la paz emocional del corazón, y psicológica de la mente. Primero, "paz con Dios" y segundo, "paz de Dios". Así lo entiende el apóstol Pablo: "Y la paz de Dios, que sobrepasa todo entendimiento humano, guardará vuestros corazones y vuestros pensamientos en Cristo Jesús" (Filipenses 4: 7). La paz de Dios es una tranquilidad interior que mantiene el Espíritu Santo (Cf. Romanos 8: 15,16). Cuando se presenta la depresión y ansiedad, la paz de Dios guardará la puerta del corazón y la mente. La "paz con Dios" y la "paz de Dios" son los beneficios que nos trajo la salvación obrada por el Señor Jesucristo en la cruz.

Pero además de gozarnos con los beneficios de paz, el apóstol Pablo escribió: "…también nos gloriamos en las tribulaciones, sabiendo que las tribulaciones producen pacien-

cia…" (Romanos 5: 3b). Tribulación indica toda clase de pruebas que pueda abrumar al creyente, tales como la presión social, necesidades físicas, económicas, la tristeza, la depresión, la soledad, la enfermedad, y hasta el martirio, la pérdida de la vida por causa del testimonio cristiano. Ustedes se preguntarán, ¿cómo es posible que la Biblia diga que no tenemos que gozar en las tribulaciones, dificultades, pruebas y toda suerte de desgracias? Entiendo que me puedo gozar con por el perdón de Dios y su salvación de la esclavitud del pecado; pero ¿qué es eso de gozarme en el sufrimiento?

John Stott comenta al respecto: "¿Qué actitud deberían adoptar los cristianos ante las "tribulaciones"? Lejos de meramente aguantarlas con estoica fortaleza, hemos de regocijarnos ante ellas. Esto, sin embargo, no es masoquismo, es la enfermedad de encontrar placer en el sufrimiento. Primero, el sufrimiento es la única senda hacia la gloria. Así lo fue para Cristo; así lo es para los cristianos… Segundo, si el sufrimiento conduce a la gloria, también conduce a la madurez. El sufrimiento puede ser productivo, si respondemos ante él en forma positiva, y no con enojo o amargura" (John Stott, El Mensaje de Romanos, Pág.155). El cristiano puede sacar provecho al sufrimiento si puede asimilarlo. Es decir, puede madurar en su carácter, llegar a ser una mejor persona y más fuerte emocionalmente.

Por su parte, el apóstol Pedro reconoce que el sufrimiento es parte integral de la vida cristiana, él dijo al respecto: "Echad toda vuestra ansiedad sobre él, porque él tiene cuidado de vosotros. Sed sobrios y velad, porque vuestro

adversario el diablo, como león rugiente, anda alrededor buscando a quien devorar. Resistid firmes en la fe, sabiendo que los mismos padecimientos se van cumpliendo en vuestros hermanos en todo el mundo. Pero el Dios de toda gracia, que nos llamó a su gloria eterna en Jesucristo, después que hayáis padecido un poco de tiempo, él mismo os perfeccione, afirme, fortalezca y establezca" (1 Pedro 5:7-10).

El apóstol Pedro, conocedor de los terribles sufrimientos que pasaban los cristianos, escribió esta carta con el propósito de consolarlos y alentarlos para que no pierdan la esperanza. La iglesia tenía alrededor de 35 años desde su fundación en pentecostés. Desde sus inicios había padecido persecución en diferentes lugares. Pero ahora la Roma imperial, había acusado a la iglesia del crimen terrible de haber incendiado Roma. La iglesia pasaba por un momento crítico y parecía que había llegado el fin. Era literalmente una "prueba de fuego" (4:12); cada noche se quemaba a los cristianos en los jardines del emperador Nerón. La persecución bajo Nerón era obra directa del diablo. Sin embargo, en la misteriosa providencia de Dios, resultaría en bien de la iglesia.

Para animar a sus lectores, el apóstol usa una metáfora acerca del proceso de fundición. Los metales eran refinados purificados por fuego. El pastor Pedro les recuerda que un metal tan precioso como el oro puede refinarse y puede ser más valioso por el fuego. Él escribe: "… para que, sometida a prueba vuestra fe, mucho más preciosa que el oro (el cual, aunque perecedero, se prueba con fuego), sea hallada en alabanza, gloria y honra cuando sea manifestado Jesucristo" (1 Pedro 1:7). Para un cristiano, los sufrimientos son

como el fuego para el oro y su fe llegaría a ser más valiosa y resistente en tiempos difíciles, en momentos de dura prueba. Por un momento, hipotéticamente, póngase en el lugar de aquellos hermanos en la fe, ¿cómo reaccionaría usted frente a una situación similar?

Parecía que el diablo, "como león rugiente" (5:8), estuviera a punto de devorar a la iglesia. Ahora regresamos a nuestro texto inicial. Finalmente, el apóstol Pedro, hace algunas precisiones e importantes recomendaciones. Él dice:

"Sed sobrios, y velad" (5:8). La sobriedad mental y espiritual tiene que ver con el dominio propio, claridad y calibre moral. Describe a una persona moderada, especialmente en comer y beber alcohol. El cristiano(a) sobrio tiene sus prioridades en orden, no se deja arrastrar por pasiones humanas: "Más el fin de todas las cosas se acerca; sed, pues, sobrios, y velad en oración" (4:7). La palabra "velad" significa estar despierto en contraste con el dormir. Aquí tiene el sentido de estar despiertos mentalmente y alertas ante el peligro, así como un centinela que vigila y cuida la ciudad de un potencial ataque del enemigo que aprovecha la oscuridad de la noche para sorprender a la guardia.

Pedro previene a los cristianos para que estén conscientes del adversario. La razón de su llamado a la vigilancia es porque los cristianos están envueltos en una guerra espiritual. Tenemos un adversario y esta palabra "adversario" es un término legal, es una palabra técnica para presentar una demanda ante un tribunal de justicia. El oponente demandante es un enemigo y el apóstol Pedro identifica al oponente como el diablo. La palabra diablo en el idioma griego signi-

fica calumniador. El diablo se presenta como fiscal acusador ante el tribunal de Dios.

Aquí necesitamos de un abogado que nos represente y defienda del fiscal acusador. Ese abogado que nos representa y defiende es el Señor Jesucristo: "Hijitos míos, estas cosas os escribo para que no pequéis; y si alguno hubiere pecado, abogado tenemos para con el Padre, a Jesucristo el justo" (1 Juan 2:1; cf. Romanos 8:34). Para las personas que se sientan condenadas y culpables, la Palabra de Dios les ofrece confianza ante el tribunal de la justicia divina. Jesucristo, por su muerte en la cruz, satisfizo la ira de Dios. La palabra "propiciación" viene de los sacrificios en al A.T. y significa "satisfacción". El sacrificio de Jesús como el "Cordero de Dios" quita los pecados del mundo y satisface la demanda de la justicia de Dios; quita su ira santa de nuestras cabezas (1 Juan 2:2). Jesús tomó nuestro lugar y murió en la cruz en nuestro lugar. Antes de entregar su espíritu dijo: "Consumado es ..." No hay deuda, ya fue cancelada en su totalidad. El diablo acusador no tiene argumentos frente a la defensa de Jesús.

El apóstol pinta de forma gráfica al diablo como un león rugiente, que busca a una víctima para devorarla. Un león ruge para expresar su hambre; así pinta al diablo como una fiera hambrienta, rodeando la tierra, buscando una presa. El felino ataca en preferencia a un animal enfermo y solitario, escoge a un animal que está desprevenido, porque el factor sorpresa es determinante para el éxito de su casería. Así cuando un cristiano se aísla de otros creyentes, sintiéndose solo, débil y abandonado, es cuando es especialmente

vulnerable a los ataques de Satanás. En tiempos de depresión debemos buscar ayuda de otros hermanos en la fe; la iglesia es el hospital de Dios para la sanidad del alma.

Ahora Pedro nos manda a resistir al diablo, pero dice hay que: "...resistid firmes en la fe" (v.9). La idea de la palabra "resistir" es como cuando abrimos las piernas y hundimos los pies en la tierra "pararse firme en contra de". Aquí tenemos el método bíblico para resistir al diablo, es parase firme en la fe y esta fe tiene sus raíces hundidas profundamente en la Palabra de Dios. Así resistió Jesús a Satanás cuando lo tentó tres veces en el desierto: El "escrito está" es la espada del Espíritu Santo, y el escudo es la fe para apagar los dardos de fuego del maligno.

Finalmente, el apóstol Santiago, el hermano del Señor Jesucristo, escribió a creyentes judíos que vivían fuera de Palestina. Fueron los primeros convertidos en Jerusalén que después del martirio de Esteban, fueron dispersados y perseguidos (cf. Hechos 8:1). Este es el drama de muchas familias que perdieron sus padres, otros sus hijos y sus bienes económicos por causa de su fe. Santiago, como su pastor, les escribe: "Hermanos míos, tened por sumo gozo cuando os halléis en diversas pruebas, sabiendo que la prueba de vuestra fe produce paciencia. Mas tenga la paciencia su obra completa, para que seáis perfectos y cabales, sin que os falte cosa alguna" (Santiago 1: 1-4). ¿Qué cosa dice el pastor Santiago? Está bromeando, "¡tener sumo gozo cuando esté en diversas pruebas!" Un momento, esto no es para mí. Así pueden haber reaccionado muchos de los primeros cristianos al enfrentar gran sufrimiento. La palabra "prueba" (en

griego Peirasmos) se refiere a la persecución y a los sufrimientos causados por el mismísimo Satanás.

El creyente debe enfrentar este sufrimiento con gozo, porque la prueba desarrolla la fe perseverante, entereza de carácter y esperanza madura. La fe cristiana sólo puede alcanzar su plena madurez cuando se enfrenta a dificultades. Las dificultades en la vida no son siempre una señal de que Dios está disgustado con sus hijos. Puede ser más bien señal de que Él reconoce fidelidad y consagración a Él (cf. Job capítulos 1 y 2). Aunque usted no lo crea, la Biblia manda a los creyentes que debemos gozar en las dificultades de la vida; ellas pulen y perfeccionan el carácter. Desarrollamos la virtud de la paciencia. Es decir, aprender a esperar con paz, y confiar en que Dios tiene todo bajo control.

En resumen, nuestro Señor Jesucristo, los apóstoles Pablo, Pedro, y su hermano Santiago concuerdan que el sufrimiento en sus diferentes modalidades es una parte integral del menú de la vida cristiana. Nos gozamos en las bendiciones; pero también nos gozamos en las tribulaciones sabiendo que producen paciencia. Es decir, nos ayudan en nuestra madurez espiritual, y para que desarrollemos un carácter firme y estable.

Ahora veamos un cuadro bíblico de depresión. El salmista se halla infeliz y sufre profundamente una crisis depresiva. De allí su dramático clamor, expresado en estos términos: "¿Por qué estás abatida, oh alma mía? ¿Por qué estás intranquila dentro de mí? Esperaré en Dios, pues todavía he de alabarle. ¡Salvación de mi rostro y mi Dios!" (Salmos 42:11).

Tal declaración, que se encuentra repetida en este y otros

salmos donde el salmista hace una detallada relación de su infelicidad, del dolor emocional de su alma, condición que atravesaba al momento de escribir estas palabras, nos habla de la causa de su dolor e infelicidad. Es una oración desesperada de un hombre agobiado. Cuando sintamos que el enemigo nos acorrala, sólo Dios puede mantenernos a salvo del inminente peligro. Seguro que muchos de nosotros nos podemos identificar con el salmista. Se puede afirmar que todos estamos sometidos a vivir un nivel de estrés y ansiedad cotidianamente. Por lo general vivimos a mil por hora y es recomendable bajar la velocidad para evitar el estrés y ansiedad que puede terminar por convertirse en una depresión.

¿Ha sentido alguna vez que a nadie le importa lo que le ha sucedido; sensación de abandono e indiferencia por parte de nuestros amigos y familiares? David se sentía así y escribió: "Cuando mi espíritu se angustiaba dentro de mí, tú conociste mi senda... Mira a mi diestra y observa, no hay quien me quiera conocer; No tengo refugio, ni hay quien cuide de mi vida" (vs. 3,4).

En el siguiente Salmo 143: 7 exclama en profunda desesperación: "Respóndeme pronto, oh Jehová, porque desmaya mi espíritu..." David estaba perdiendo la esperanza, lo atrapaba un temor paralizante y una profunda depresión espiritual. Hay momentos en nuestra vida que nos podemos sentir así, podemos venir ante el Señor, y al igual que David, expresarle nuestros verdaderos sentimientos, temores, dudas, frustraciones y todo lo que salga de lo más profundo del corazón. Dios no se enoja, ni escandaliza que le expresemos

con honestidad nuestros verdaderos sentimientos. David es un ejemplo, que siendo el ungido de Dios, experimentó momentos duros de depresión espiritual y descargó su corazón ante el Señor.

CAPÍTULO 3
LA DEPRESIÓN SE REFLEJA POR LA FORMA DEL ROSTRO Y LA MANERA COMO HABLAMOS.

La depresión causada por la envidia, resentimiento y amargura se refleja en nuestra cara y palabras. El Señor Jesucristo dijo: "...porque de la abundancia del corazón habla la boca" (Lucas 6:45b). Para dar un vivo ejemplo de este fenómeno espiritual, consideremos la vieja historia de dos hermanos, Caín y Abel. El relato bíblico se ubica en el libro del Génesis: "Y aconteció andando el tiempo, que Caín trajo del fruto de la tierra una ofrenda a Jehová. Y Abel trajo también de los primogénitos de sus ovejas, de lo más gordo de ellas. Y miró Jehová con agrado a Abel y a su ofrenda; pero no miró con agrado a Caín y a la ofrenda suya. Y se ensañó Caín en gran manera, y decayó su semblante. Entonces dijo Jehová a Caín: ¿Por qué te has ensañado, y por qué ha decaído tu semblante? Sí bien hicieres, ¿no serás enaltecido? Y si no hicieres bien, el pecado está a la puerta; con todo esto, a ti será su deseo y tú te enseñorearás de él" (Génesis 4: 3-7).

Pongan atención al rol de la actitud en esta historia. La

actitud es la disposición del ánimo manifestado exteriormente por la expresión de la cara, postura del cuerpo y palabras que brotan de lo profundo del alma. La actitud se manifiesta en nuestro comportamiento; son acciones que se manifiestan cuando tratamos con otras personas.

 Dios en realidad no necesita de nuestras ofrendas. Él mira la actitud con que ofrecemos la ofrenda. No es la cantidad o el valor monetario de la ofrenda lo que le importa a Dios, es la actitud del corazón con que se da la ofrenda. Recuerdan la ofrenda de la viuda pobre que el Señor Jesús exaltó: "Levantando los ojos, vio a los ricos que echaban sus ofrendas. Vio también a una viuda muy pobre, que echaba allí dos blancas. Y dijo: En verdad os digo, que esta viuda pobre echó más que todos..." (Lucas 21:1-3).

 Jesús tomó tiempo para rendir este cálido tributo a la viuda pobre que había dado a Dios todo cuanto tenía; era una ofrenda de amor. No sólo era pobre, además era viuda, tenía muy pocos recursos para obtener ingresos económicos, como muchos de nosotros los hispanos en los Estados Unidos de América. Su pequeña cantidad fue un sacrificio, pero lo hizo con una actitud de amor, y eso es lo que cuenta para Dios. No es el cuánto damos, sino cómo damos, "...porque Dios ama al dador alegre" (2Corintios 9: 7b).

 El caso de Caín es típico de un corazón amargado: "Y se ensañó Caín en gran manera" (v.5). En otras palabras, se irritó, enfureció, se molesto con Dios y proyectó su rabia sobre su hermano Abel. La ira de Caín terminó en odio, y aquí es donde le dio lugar al diablo.

 El apóstol Pablo escribió: "Airaos pero no pequéis. No

se ponga el sol sobre vuestro enojo, ni deis lugar al diablo" (Efesios 4:26,27). La palabra "airar" significa sentir ira. Según el texto bíblico la ira en sí misma no es considerada un pecado. La ira es una emoción y la emoción de ira se transforma en pecado cuando la guardamos en el corazón. Aquí se pudre y se convierte en odio, resentimiento, rencor y estos reclaman venganza.

Cuando no perdonamos, la ira se convierte en odio y el odio es la puerta por la que ingresa el diablo al corazón. Según la Biblia, la persona que odia es un potencial homicida: "Porque este es el mensaje que habéis oído desde el principio: Que nos amemos unos a otros. No como Caín, que era del maligno y mató a su hermano. ¿Y porque causa lo mató? Porque sus obras eran malas, y las de su hermano eran justas…El que no ama a su hermano, permanece en muerte. Todo aquel que aborrece a su hermano es homicida; y sabéis que ningún homicida tiene vida eterna permanente en él" (1 Juan 3: 11, 12,13b, 15).

El pasaje bíblico es muy claro al señalar que el odio hacia nuestro hermano nos convierte en un potencial homicida. La mala intención o mal deseo contra otra persona es considerada un acto espiritual de homicidio. Reflexionemos y revisemos los sentimientos de odio que podemos abrigar en el corazón contra alguien. En los malos sentimientos es donde empieza a trabajar el diablo. No le debemos dar lugar para que anide el odio y el rencor en nuestros corazones.

Los estudios de las emociones han demostrado que el odio reprimido lleva directamente a la depresión ¡sí! Cuando usted odia se envenena a sí mismo y el veneno de la amargu-

ra lo enfermará irremediablemente con depresión. La amargura se refleja en su rostro, sale en forma de palabras por su boca y en acciones físicas de violencia.

Caín se ensañó con su hermano Abel, y ensañarse significa deleitarse en causar daño al indefenso. La ira de Caín lo llevaría a planificar fríamente el homicidio de su propio hermano Abel. Ya es conocida la historia que siguió y continúa hasta el día de hoy… sangre y muerte.

Pero además, la Biblia dice que el rostro de Caín se deformó. Dios le preguntó a Caín: "¿… por qué ha decaído tu semblante?"(v.6). La razón de su semblante desencajado era su ira reprimida que lo llevaría al homicidio. La cara de una persona deprimida con frecuencia se dibuja en su rostro triste, le forma arrugas, lo lleva a una vejez prematura.

La belleza es un tema de permanente actualidad. La industria publicitaria gasta millones de dólares enfatizando el cuidado estético de las mujeres y los hombres. Hoy más que antes, los hombres también se preocupan cada vez más por su apariencia física. Los negocios de belleza, spa, cirugía plástica, peluquerías, etc., dejan grandes ganancias porque la gente quiere lucir bien. Por tal razón, con el permiso de la autora Susi La Rosa, voy a citar unos artículos que se publicaron en la revista cristiana Logos. La serie se titula "Salón de Belleza para el Alma". Ella escribe pensando en las mujeres, pero el consejo es aplicable para todos:

"Tal vez hay un tema que le interesa a toda mujer, y este es el tema de la belleza. Toda mujer quiere sentir que es bella, y se esfuerzan, unas más que otras, por alcanzar la belleza. El Apóstol Pedro sabía que nosotras las mujeres podemos ser

absorbidas en esta búsqueda de la belleza. Es por eso que, reconociendo este peligro, en una de sus cartas, en I Pedro 3:3-4 él dice: "Que la belleza de ustedes no sea la externa, que consiste en adornos tales como peinados ostentosos, joyas de oro y vestidos lujosos. Que su belleza sea más bien la incorruptible, la que procede de lo íntimo del corazón y consiste en un espíritu suave y apacible. Esta sí que tiene mucho valor delante de Dios."

No estaba diciendo que debemos descuidar nuestra apariencia. Sino que la verdadera belleza no depende de joyas, ropa o peinados. El estaba advirtiendo a las mujeres cristianas a no estar demasiado preocupadas acerca de su vestimenta, peinado y adornos, al punto de ser negligentes en cuanto al cuidado de una belleza mucho más importante: la belleza interior. El Apóstol Pedro está diciendo a las mujeres," Sean bellas por dentro, en sus corazones, en sus almas, con el encanto duradero de un espíritu suave y apacible." La verdadera belleza externa es un reflejo de las cualidades internas. La belleza genuina nace en el interior, en el alma de una mujer. Es por eso que es importante ingresar con regularidad al *Salón de Belleza para el Alma*", para ver si hay algo que está opacando nuestras almas, algo que no permite que esa belleza interior salga a relucir.

Queremos que nuestras vidas lleven la fragancia de Cristo a donde quiera que vayamos. 2 Corintios 2:14 y 15 habla acerca de esto: *"Gracias a Dios que en Cristo siempre nos lleva triunfantes y, por medio de nosotros, esparce por todas partes la fragancia de su conocimiento. Porque para Dios*

nosotros somos el aroma de Cristo entre los que se salvan y entre los que se pierden."
Pero puede haber actitudes, emociones y hábitos que afean nuestras almas, que son reflejadas en nuestros rostros y en nuestras palabras, y que no permiten que nuestras vidas esparzan "la fragancia de Cristo". En los próximos números reflexionaremos sobre algunas de estas áreas de nuestra vida interior donde puede que necesitemos una limpieza profunda. Así que le invitó acompañarme e ingresar conmigo al *"Salón de Belleza para el Alma"*. (Logos, Edición 6, julio, 2010, pág.10).

Ahora de forma franca y directa nos habla de la importancia del perdón como un poderoso remedio para la amargura, el resentimiento y el odio que muchas veces llega a eclipsar nuestras almas. Ella escribe: Al ingresar al *Salón de Belleza para el Alma,* nos damos cuenta que una de las actitudes que afea nuestra alma, y que también se refleja en nuestro rostro y en nuestras palabras, es la *amargura y el resentimiento.*

"En Hebreos 12:15 encontramos estas palabras: *"Asegúrense de que nadie deje de alcanzar la gracias de Dios; de que ninguna raíz amarga brote y cause dificultades y corrompa a muchos."*

¿Cuál es la semilla que hace brotar la raíz de la amargura? Todos tenemos la necesidad de sentirnos importantes, de sentir que somos de valor y que nuestra vida es significante. Desde nuestra infancia, crecemos intentando probar que somos importantes. Cualquiera que interfiere con este proceso, será el objeto de nuestro resentimiento, amargura, y tal vez nuestro odio. Algunas personas tratan de suplir

esta necesidad de sentirse importante amasando una fortuna, otros por ganar muchos títulos académicos, otros al exhibirse como un símbolo sexual. La manifestación varía, pero la necesidad de fondo es la misma.

En sí, no es malo esta necesidad de sentirnos importantes, que somos de valor, y que nuestra vida tiene significado. El problema está en esperar de otras personas lo que sólo Dios puede hacer y suplir en nuestra vida. Aquí es donde sembramos la semilla de la amargura. ¿Qué pasa si nuestro jefe no nos da el ascenso en el trabajo que esperamos y creemos merecer? ¿Qué pasa si nuestros hijos cometen errores que nos causan vergüenza y humillación? ¿Qué pasa si no nos agradecen por un trabajo en el que nos esmeramos? ¿Qué pasa si nuestra pareja no nos escucha cuando le hablamos? Nos resentimos, y la semilla de la amargura empieza a crecer porque *las personas* no suplieron nuestras necesidades como esperábamos. Con cada desilusión que experimentamos en la vida y en nuestras relaciones, abonamos y regamos esta semilla -- y la semilla crece hasta tener una raíz profunda -- la raíz de la amargura. Es obvio como la amargura y luego el odio puede envolvernos de tal modo que no brille el sol en nuestra alma. Y recuerden que es de nuestra ALMA de donde sale la verdadera belleza.

Ya hemos visto las semillas de las cuales puede crecer la amargura. Pero, ¿Cómo podemos manejar la amargura si esta semilla ya creció? Tres principios importantes nos ayudarán a manejar la amargura:

Primeramente, reconocer que somos importantes porque Dios nos creó a Su imagen. Somos amados por Dios, y somos

redimidos por Cristo. Jesucristo nos amó lo suficiente para poner Su vida por la nuestra.

Segundo, Dios se ha comprometido en suplir todas nuestras necesidades. Esto significa necesidades materiales, emocionales y espirituales. *No* nos ha prometido que otras personas nunca nos defraudarán, o que nos amarán en la medida en que necesitamos ser amados. El *no* prometió que recibiremos reconocimiento en este mundo. Su promesa es simplemente esta: *"Así que mi Dios les proveerá de todo lo que necesiten conforme a las gloriosas riquezas que tiene en Cristo Jesús"* (Filipenses 4:19).

Tal vez está pensando, "Muy bien, ya veo que sólo Dios puede suplir todas mis necesidades -- las cuales se resumen en mi necesidad de sentirme importante y sentir que mi vida tiene significancia y valor. ¡Pero ya es demasiado tarde! ¿Qué hago con mi amargura, mi resentimiento y mi odio?"

Pues aquí está el tercer principio: PERDONAR. Esta palabra simple de ocho letras tiene la llave para cada relación exitosa. No podemos vivir en paz con Dios, con los demás, y con nosotras mismas, a menos que aprendamos a perdonar.

La amargura afea el rostro más bello. Pero el resplandor del perdón en nuestras almas, crea una belleza que viene desde adentro y permea nuestra vida como una fragancia. ¿A quién necesitas perdonar?" (Logos, Edición 7, agosto, 2010, pág. 10).

Finalmente, llegamos al punto de definir qué exactamente es el perdón: "El perdonar es la acción de liberar a alguien de una obligación para con usted, que es el resultado de una mala acción que lo ha perjudicado. El perdón enton-

ces comprende tres elementos: una herida, una deuda que resulta de la herida, y la cancelación o anulación de dicha deuda. Cuando perdono, yo acepto sufrir el dolor, absorber la pérdida, y acomodar el cuchillo en mi espalda o en mi corazón. En nuestra humanidad, esto es imposible. Creo que toda persona tiene un espacio en su corazón marcado "no perdonable". Pero miren lo que dice la Biblia en Efesios 4:32: *"Más bien, sean bondadosos y compasivos unos con otros, y perdónense mutuamente, así como Dios los perdonó a ustedes en Cristo."* Y esta es la mayor razón para perdonar: porque nosotras también hemos sido perdonadas por Dios, si es que somos sus hijas a través de una relación personal con Su Hijo, Jesucristo. ¿Cómo no perdonar, si he recibido tan grande perdón? ¿Realmente entiendo lo grandioso, lo maravilloso, de lo que Dios ha hecho por mí?

Vale mencionar que no debe esperar hasta que la persona que le ofendió le pida perdón. Tal vez nunca ocurra. Más bien, pregúntese: ¿Quiero pasar el resto de mi vida con el resentimiento y el odio como mi capataz? ¿Es eso lo que quiero que controle mi vida? Personalmente, yo he escogido no hacerlo. Por un acto de mi voluntad (y la ayuda de Dios, por supuesto), he determinado ser libre de la amargura, a través del perdón.

Creo que hay dos mitos acerca del perdón que valen la pena aclarar. Perdonar no significa que usted va a olvidar lo que le hicieron. Sino que, al perdonar usted elige soltar la amargura. No permite que siga controlando su vida. Usted perdona y es libre, aunque pueda ser que nunca olvide lo que le hicieron. Tampoco hace falta sentir algo para perdo-

nar. No es asunto de sentimientos. Es un acto de la voluntad. Cuando yo perdono, estoy siendo obediente a Dios y demostrando que confío que Él arreglará las cuentas al final. A veces lo más difícil es perdonarnos a nosotros mismos por los fracasos y los errores que hemos cometido. Es como si quisiéramos auto-castigarnos al no perdonarnos a nosotros mismos. Sin embargo, Cristo ya cargó con el castigo de nuestro pecado en la cruz. No tenemos que "pagar" por nuestros pecados llevando una carga de culpa. Dios nos perdona, por virtud de la obra de Cristo a nuestro favor. Lo dice claramente en Colosenses 2:14 *"Dios nos dio vida en unión con Cristo, al perdonarnos todos los pecados y anular la deuda que teníamos pendiente por los requisitos de la ley. Él anuló esa deuda que nos era adversa, clavándola en la cruz."* Si Dios nos perdona, debemos perdonarnos a nosotros mismos también. Necesitamos recibir Su gracia y perdón en lo profundo de nuestras almas, para así ser libres de toda culpa. Sólo así podemos extender la gracia de Dios a los que nos rodean." (Logos, Edición 8, septiembre, 2010, pág. 10).

Dr. Neil T. Anderson hace un interesante comentario tocante al punto del perdón: "Creo que el mayor acceso que Satanás tiene para entrar en la iglesia para emprender su guerra por nuestra mente es nuestra actitud de no perdonarnos los unos a los otros. Somos tan lentos para rendirnos a Cristo en este aspecto, aunque las consecuencias por no perdonar son muy grandes" (Caminando en la luz, pág. 35).

No nos cabe la menor duda que la Biblia, al ser la Palabra de Dios, nos revela las verdaderas causas de los problemas y desórdenes emocionales que afectan directamente a nues-

tras almas, se reflejan en nuestros rostros, palabras y actitudes. Mal haríamos en hacer oídos sordos a la voz de Dios. Recomendamos que hagamos con regularidad una visita al Salón de Belleza para el Alma, pongamos en orden nuestro mundo interior.

CAPÍTULO 4
EL TEMOR DETIENE EL FRUTO

Por medio de parábolas, el Señor Jesucristo nos dejó grandes enseñanzas. Las parábolas son ejemplos para darnos enseñanzas espirituales. Una parábola usa ejemplos de cosas conocidas del diario vivir para enseñar verdades espirituales desconocidas.

El caso que vamos a citar es la parábola de los talentos. En el idioma castellano un talento se refiere a una cualidad de inteligencia en arte o ciencia de una persona; pero en esta parábola es el nombre de una moneda griega. Con esta aclaración veamos la enseñanza que nos dejó el Señor por medio de la parábola:

"Pero el que había recibido uno fue y cavó en la tierra, y escondió el dinero de su Señor… Pero llegando también el que había recibido un talento, dijo: Señor, te conocía que eres hombre duro, que siegas donde no siembras y recoges donde no esparces; por lo cual tuve miedo, y fui y escondí tu talento en la tierra, aquí tienes lo que es tuyo. Respondiendo su señor, le dijo: Siervo malo y negligente, sabías que siego donde no sembré, y que recojo donde no esparcí. Por tanto,

debías haber dado mi dinero a los banqueros, y al venir yo, hubiera recibido lo que es mío con los intereses" (Mateo 25: 18,24-27).

Como podrán ver, el personaje que recibió una moneda pudo haberla invertido o depositado en el banco para que gane intereses. Lo que hizo fue torpe; él reconoce que tenía miedo y el miedo es un factor paralizante. Por lo general, la persona depresiva es temerosa, tiene una conducta pasiva, negativa, y pesimista como el personaje de la parábola. La depresión no deja funcionar al individuo, se pierde la motivación y el entusiasmo por el trabajo. Su capacidad de trabajo se ve disminuida y se suele ser negligente. Así lo calificó el amo: "…Siervo malo y negligente". Los resultados prácticos de la depresión son una vida inútil y sin fruto.

En cierta oportunidad un presidente de los Estados Unidos de América hizo este comentario: "Es mejor fracasar camino al éxito que dejar de tener éxito por miedo al fracaso." Notaron la última parte del discurso "…miedo al fracaso." El temor es el factor que impide que emprendamos nuestro camino al éxito en la vida.

El temor es el factor paralizante que inutiliza al siervo malo y negligente de la parábola. Precisamente, el temor al fracaso es lo que no deja avanzar a muchas personas en la vida; el miedo al fracaso hace que no hagamos nada. Un fracaso en la vida no nos hace fracasados; pero el no hacer nada sí nos hace fracasados de por vida, es como estar muertos en vida. Lo que nos hace fracasados es el temor a intentar hacer algo para alcanzar el éxito. No me refiero al éxito en términos económicos solamente, sino al éxito de ser una

persona segura de sí, estable emocionalmente. Por tal razón, la depresión es un freno y detiene que produzcamos buen fruto, es decir, un carácter emocionalmente estable, seguro de sí mismo.

El profeta Habacuc fue el primero en declarar: "...el justo por la fe vivirá" (Habacuc 2:4b). Más tarde el apóstol Pablo cita al profeta en su carta a los Romanos 1:17; carta a los Gálatas 3:11, y a los Hebreos 10:38. Este es el fundamento y principio de vida cristiana. La fe es lo opuesto al temor. La fe mueve y el temor paraliza. Andar por la fe es confianza, seguridad absoluta. Certeza de algo que se espera llegará. El que anda por la fe y no por la vista es bendecido por Dios.

Observen lo que dijo este tremendo profeta de Dios: "Aunque la higuera no florezca ni en las vides haya frutos, aunque falte el producto del olivo y los labrados no den mantenimiento, aunque las ovejas sean quitadas de la majada, y no haya vacas en los corrales, con todo, yo me alegraré en Jehová, me gozaré en el Dios de mi salvación. Jehová, el Señor, es mi fortaleza; él me da pies como de ciervas y me hace caminar por las alturas" (Habacuc 3:17-19). Esta es una descripción de vivir por fe y no por vista.

El profeta Habacuc experimentó en carne propia el sufrimiento emocional de ver su propia nación destruida por su maldad, por una nación aún más mala; pero se sobrepuso en fe. Sólo la Palabra de Dios trae una verdadera respuesta al misterio incomprensible del sufrimiento. Tener fe es creer de antemano en lo que sólo tendrá sentido más tarde.

Los más grandes triunfos de la fe se cumplen en medio de las más grandes pruebas. Una fe puesta a prueba es una

fe fortalecida. Mediante la prueba aprendemos a conocer nuestras debilidades, pero también la fidelidad de Dios y su tierno cuidado. Por eso podemos decir que la fe se parece a un pájaro que canta mientras la noche todavía es oscura por que espera el amanecer cuando el sol resplandecerá.

Pero: ¿Cuál es el fruto en el lenguaje bíblico? Cuando la Biblia habla del "fruto" está usando una figura literaria para indicar el carácter de una persona. No se refiere a un "don espiritual", sino a un "fruto del Espíritu Santo." El don es una capacidad sobrenatural que el Espíritu imparte a cada creyente; pero el fruto del Espíritu es la calidad de vida expresado en el carácter. El apóstol Pablo, cuando hace referencia al carácter de una persona llena del Espíritu dice: "...el fruto del Espíritu es amor, gozo, paz, paciencia, benignidad, bondad, fe, mansedumbre, templanza..." (Gálatas 5:22,23).

Aquí tenemos lo que enseñó nuestro Señor Jesucristo con relación al fruto: Cuando la Palabra de Dios (semilla) cae en buena tierra (corazón) da buen fruto (buen carácter) (Cf. Mateo 13: 8). Además, el Señor nos recuerda que la manera de reconocer a un ministro auténtico no es por sus dones, sino por sus frutos. Es decir, por su carácter y un estilo de vida donde se manifiesta su verdadera personalidad (Cf. Mateo 7:15-20).

El Salmo uno es un buen ejemplo para describir el carácter de una persona y es comparado con un árbol y su fruto. Todos sabemos por cultura general que las raíces desempeñan un papel fundamental en el crecimiento de un árbol. Son las que sacan de la tierra los elementos indispensables para la vida vegetal: agua y sales minerales. Estos elementos saca-

dos del suelo circundante y transmitido por la rica savia a las hojas, serán transformados por la acción del sol en sustancias nutritivas para constituir las fibras y los frutos del árbol. El vigor del árbol, sus flores y sus frutos revelan la riqueza de la tierra y el buen funcionamiento de las raíces.

Ocurre lo mismo con los seres humanos: lo que leemos, vemos en revistas, en la T.V., internet, personas con que pasamos el tiempo, etc., si lo comparamos con el árbol, tiene una gran influencia sobre nuestra manera de pensar y de nuestro comportamiento. Estimado lector, a cada uno de nosotros nos corresponde escoger en qué suelo vamos a introducir nuestras raíces, qué es lo que va alimentar nuestra mente y nuestros sentimientos. Aquí podemos encontrar las raíces de algunas de las depresiones. Me refiero, en especial, a la depresión que se conoce como depresión exógena (que significa "desde afuera"), y que explicamos en el capítulo primero.

El cristiano no puede crecer espiritualmente si no se nutre del rico alimento que es la Palabra de Dios. En ella hallará las verdades y las promesas para enfrentar con confianza los ataques de depresión que puedan estar rondando nuestras vidas.

El salmista escribió el salmo uno pensando en su propia vida, como si se comparara a un árbol: "Bienaventurado (feliz) el varón… que en la ley del Señor está su delicia… Será como árbol plantado junto a corrientes de aguas, que da su fruto en su tiempo, y su hoja no cae; y todo lo que hace prosperará" (Salmo 1: 1-3).

Según el salmista, si leemos la Biblia con regularidad y perseverancia, será ese árbol verde y lleno de savia, que lleva

fruto hasta la vejez. "Aun en la vejez fructificarán; estarán vigorosos y verdes" (Salmo 92:14). La depresión no podrá detener el fruto que produce el Espíritu Santo, porque tendrá el gozo del Señor, que será su fortaleza (Cf. Nehemías 8:10).

El gozo es la alegría, deleite, regocijo que produce el Espíritu Santo en el corazón.

CAPÍTULO 5
LAS CINCO COSAS QUE HACE SATANÁS PARA HUNDIR A SUS VÍCTIMAS EN LA DEPRESIÓN

Vamos a tomar como base de nuestra exposición una referencia bíblica del apóstol Pablo. Él escribió una solemne advertencia a la iglesia de los Corintios: "Para que Satanás no gane ventaja alguna sobre nosotros; pues no ignoramos sus maquinaciones" (2 Corintios 2: 11).

El apóstol Pablo en referencia a Satanás dice: "… no ignoramos sus maquinaciones". La ignorancia es el peor enemigo que debemos enfrentar, porque la ignorancia se confabula contra nosotros. La ignorancia no es una virtud espiritual, sino un descuido de nuestra parte. Las tinieblas son símbolo, no solamente del pecado, sino también de la ignorancia y la necedad. Así la luz es símbolo, no sólo de la santidad, sino de la sabiduría y conocimiento. Les pido que pongan mucha atención a lo que vamos a decir respecto al tremendo potencial que tiene el enemigo cuando ignoramos sus maquinaciones. Es nuestra responsabilidad que salgamos de la ignorancia y con esta finalidad se escribió el presente libro.

No debemos permitirle ninguna ventaja al enemigo, porque él se aprovecha muchas veces de nuestra ignorancia. En primer lugar, ignorancia de la voluntad de Dios por la falta de instrucción en la Palabra de Dios.

La "ignorancia" es la falta de conocimiento de una cosa, y en este caso el apóstol se refiere el desconocer las "maquinaciones de Satanás". Maquinación es la asechanza artificiosa dirigida a un mal fin. En este caso Satanás máquina, piensa, planifica, elabora una estrategia para destruirnos, hundirnos en la depresión más espantosa. Su mejor arma es el camuflaje, para que lo ignoren, para que no lo tomen en cuenta.

Compartimos plenamente lo que escribió el Dr. Neil T. Anderson respecto a la ignorancia de muchos cristianos sinceros: "He llegado a la conclusión de que los cristianos están demasiado faltos de preparación para enfrentar el mundo oscuro del reino de Satanás o de ministrar a los que están atados al mismo."(Rompiendo las cadenas, Pág. 15). La falta de preparación para enfrentar al maligno tiene que ver con falta de conocimiento de quién es él y cuáles son sus armas.

El apóstol Pablo nos pone en guardia para que no ignoremos "...las asechanzas del diablo" (Efesios 6:10 b). El diablo tiene la sutileza de un felino que acecha a su presa en la oscuridad para devorarla. El diablo descubre nuestras debilidades de carácter y viene con la estrategia adecuada para usted. Es decir, diseña un plan hecho a su medida, así como haría un diseñador de moda un traje a su medida. Al hombre sensual le tienta con pornografía, prostitución. A la mujer temerosa le ofrece vivir pensando en sus problemas.

Al tímido le anima a vivir retirado, para aislado de todos. A la persona intelectual le tienta con ideas filosóficas que rechazan a Dios. Al perezoso le susurra al oído, que deje para mañana lo que puede hacer hoy. A cada quien su trampa según su medida.

Pongan atención a lo que nos dice el Dr. Neil T. Anderson: "La mayoría de las personas no comprenden la verdadera naturaleza de una de las estrategias principales de Satanás: la tentación. Aún que Satanás utilizó un fruto para tentar a Eva, éste simplemente fue un objeto de engaño. Cada tentación que Satanás utiliza es un intento de lograr que vivamos nuestras vidas independientes de Dios" (Caminando en la luz, pág. 33). Aquí radica el éxito de Satanás en que apela y nos tienta en áreas de nuestras necesidades legítimas. Algunas personas por ignorancia dicen: ¡soy libre para hacer de mi vida lo que se me antoje! Suena bonito, pero es una soberana mentira. Los que piensan así están en realidad sometidos a un amo cruel que se llama el diablo y Satanás.

Cualquiera sea su método, el propósito de Satanás es socavar nuestra fe. Pablo hablando de las armas contra las asechanzas del diablo, recomendó: "Sobre todo, tomad el escudo de la fe, conque podáis apagar todos los dardos de fuego del maligno" (Efesios 6:16). Los más grandes triunfos de la fe se cumplen en medio de las más grandes pruebas, porque una fe puesta a prueba es una fe fortalecida.

Nuestro Señor Jesús, en referencia a este caso dijo: "El ladrón (Satanás) no viene sino para hurtar y matar y destruir; yo he venido para que tengan vida y la tengan en abundancia" (Juan 10:10). La finalidad de Satanás es nuestra destruc-

ción por diferentes medios. El planifica, maquina un plan para hurtar o robar tu felicidad. La depresión es una de sus armas favoritas para robar tu gozo, felicidad de vida plena. La vida abundante que ofrece Jesucristo, no es solamente la extensión de muchos años de existencia, sino calidad de vida. Es decir, vida con propósito, felicidad y gozo de servir a Cristo. Sí, hay gozo en servir a Cristo. Lo opuesto al gozo es la depresión. El gozo es un fruto del Espíritu Santo, y es el antídoto para el veneno de la depresión.

 A continuación enumeramos cinco cosas que hace Satanás para hundir a sus víctimas en la depresión:

 Primero, cita a su víctima. Es decir, la seduce para que ponga su confianza en cosas efímeras.

 Segundo, una vez que ha seducido a su víctima, la aísla para que no reciba ayuda.

 Tercero, una vez aislada la víctima, la violenta emocionalmente, y la llena de temor.

 Cuarto, cuando la víctima sufre la violencia emocional y está llena de temor, se hunde en una profunda depresión. Algo similar hace una araña venenosa con su víctima. La araña atrapa a su víctima en su tela seductora y luego le inyecta su veneno paralizante para después devorarla.

 Quinto, la víctima presa del veneno de la depresión es guiada por Satanás para que se auto elimine. Es decir, le sugiere que lo mejor es el suicidio. Este es el punto donde se pierde toda esperanza y el autocontrol sobre la propia vida. Es el momento que se está a punto de saltar al vacío, arrojarse a las líneas del tren, tomar un arma y dispararse un tiro, cortarse las venas, tomar un frasco de pastillas para dormir

y no despertar de la pesadilla que experimenta. Esto no es vida, sino una pesada existencia.

Tim Jackson dice: "Cada 30 segundos, alguien en alguna parte del mundo toma la fatal decisión de poner fin a su vida. Esa persona es el hijo, el padre, el cónyuge, o el amigo de alguien. Aún si no hemos experimentado de manera personal el suicidio de alguien cercano a nosotros, a muchas personas que conocemos las ha dejado para que luchen con las repercusiones de algún suicidio" (Cuando nos Dejan, Págs. 1,2).

Cada año hay más de un millón de suicidas en todo el mundo, y cada uno de ellos deja tras sí al menos a seis o diez sobrevivientes de intento fallido al momento del suicidio. Ellos tienen que luchar con su recuperación física y mental. Un dato alarmante es que sólo en Estados Unidos de América ocurren unos 32 mil suicidios cada 17 minutos, convirtiéndose en la undécima causa de muerte en el país más poderoso de la tierra. Cito un importante dato: "Más personas en los EE.UU. mueren cada año por causa de suicidio que por el VIH u homicidio" (Centro de Recursos para la Prevención del Suicidio).

Hay que reflexionar frente a las estadísticas de la realidad del suicidio. La conservación de la vida es normal; pero la determinación a la autodestrucción es el resultado de un estado mental entenebrecido por qué ha sido alterado por la desesperación, muchas veces cegada por la ira que se transforma en una crisis de depresión.

Regresando a la Biblia, la Escritura registra varios casos de suicidios, el suicidio es un acto de auto destrucción delibera-

do. El Antiguo Testamento reporta varios casos de suicidios como hechos históricos. Aquí citamos los más destacados: Abimelec (Jueces 9:54), Sansón (Jueces 16:18-31), Saúl (1 Samuel 31:1-6), el escudero de Saúl (1 Crónicas 10:5), Ahitofel (2 Samuel 17:23) y Zimrí (1Reyes 16:18). En el Nuevo Testamento tenemos el caso de Judas Iscariote (Mateo 27:3-5). Hay muchos casos de suicidios de personajes famosos en la historia universal. Sería largo señalarlos, pero recientemente se han dado suicidios en masa, es decir, cuando un grupo de personas deciden quitarse la vida juntos con un sentido de auto redención.

Para terminar, queremos que piense y reflexione en esta pregunta: ¿por qué cometen suicidio las personas? La respuesta pueden ser muchas, pero queremos citar a un estudioso del tema: "Hay un tipo [de persona] que se llama 'suicida depresivo.' La persona se halla en un estado permanente de furor inaceptable, que se ha ido desarrollando debido a una serie de sucesos en su vida sobre los cuales él no tiene control alguno. Dentro de nuestras iglesias tenemos a personas deprimidas que son verdaderos 'suicidas esperando turno'. No se les reconoce porque reprimen sus síntomas depresivos tan bien como su ira, y cuando mueren todo el mundo se queda sumamente sorprendido" (Frederick F. Flach, The Nature and Treatment of Depression, pág.230).

Con toda seguridad podemos afirmar que muchos se suicidan para aliviar el dolor emocional que sufren. El dolor emocional es mucho más duro y profundo que el dolor físico de una pierna rota. Hay heridas que no vemos con los ojos físicos porque son heridas del alma y del corazón. Es aquí

donde miles de personas necesitan urgente ayuda espiritual. Muchos buscan refugio en las drogas, alcohol, y finalmente se suicidan por falta de ayuda espiritual.

CAPÍTULO 6

LA DEPRESIÓN PRESENTA A SUS VÍCTIMAS UNA PUERTA DE ESCAPE ERRÓNEO

El estado de depresión muchas veces lleva a tomar decisiones erráticas. Se recomienda no tomar decisiones importantes estando en una situación de crisis. Pero qué es exactamente una crisis, el Dr. Norman Wright la describe así: "Una crisis generalmente implica la pérdida temporal de la facultad de reaccionar o hacer frente a las cosas, con la suposición de que esta alteración de la función emocional es reversible." (Norman Wright, Cómo aconsejar en situaciones de crisis, pág.18). La depresión no es buena consejera. Por lo general la gente toma malas decisiones cuando está bajo presión, pasando una crisis emocional de depresión, y tiene nublada la razón. No se puede pensar con objetividad en un estado de depresión debido a la pérdida de la facultad para reaccionar frente a los problemas. Es preferible esperar y buscar ayuda de consejeros maduros, y espirituales para que nos puedan ayudar a discernir el problema o la causa de la crisis. Los consejeros tienen que tener cuidado de no crear depen-

dencia, porque a menudo la depresión conduce a un estado de dependencia de otras personas, y esto refuerza los sentimientos de impotencia del deprimido.

Ahora, vamos a observar una persona en un estado de crisis de depresión, de angustia mortal. La Palabra de Dios describe a muchos seres humanos en estado de crisis de depresión; David es uno de ellos: "Mi corazón está dolido dentro de mí, y terrores de muerte sobre mí han caído. Temor y temblor vinieron sobre mí, y terror me ha cubierto. Y dije: ¡Quién me diera alas como de paloma! Volaría yo y descansaría. Ciertamente huiría lejos; Moraría en el desierto. Me apresuraría a escapar del viento borrascoso, de la tempestad" (Salmo 55: 4-8). En este lamento, David derrama su corazón a su Señor y Dios.

El Salmo 55 es uno de los relatos más famosos donde se presenta un cuadro de crisis de depresión de un siervo de Dios. Éste salmo es una poesía hebrea en la que de forma magistral el salmista David describe su experiencia de depresión emocional; expresa profunda consternación ante la traición de un amigo cercano. Cuando los amigos nos hieren, es demasiado difícil llevar sólo la carga. Nada nos duele más que una herida hecha por un amigo, el puñal de la traición es mortífero.

David se queja amargamente y dice: "Porque no me afrentó un enemigo, lo cual habría soportado; ni se alzó contra mí el que me aborrecía, porque me hubiera ocultado de él; sino tú, hombre, al parecer íntimo mío, mi guía, y mi familiar, que juntos comunicábamos dulcemente los secretos, y andábamos en amistad en casa de Dios" (Salmo 55:12-14).

Cuando David compuso este salmo estaba pensando en la traición de su propio hijo Absalón que se sublevó contra él para ocupar el trono de Israel (2 Samuel 15). Absalón tramó una conspiración, que incluía captar algunos de los dirigentes para suscitar la falsa impresión de que el rey David aceptaba esta acción. Todo estaba sutilmente disfrazado de modo que Absalón pudiera tener libertad para planificar su revolución armada contra su padre. Por otro lado, Ahitofel, uno de los mejores amigos y consejeros del rey David se unió a la conspiración de Absalón. El consejo de Ahitofel gozaba de tanto prestigio que era considerado como si fuera la "palabra de Dios." Aquí cito la Escritura: "Y el consejo que daba Ahitofel en aquellos días, era como si se consultara la palabra de Dios. Así era todo consejo de Ahitofel, tanto con David como con Absalón" (2 Samuel 16:23).

Habrá momentos cuando los amigos nos confronten con amor para ayudarnos a reaccionar frente a un error. Los verdaderos amigos permanecen junto a nosotros en los tiempos difíciles y nos brindan consuelo, aceptación y comprensión. ¿Qué clase de amigo es usted? Jamás traiciones a quien confía en usted. Nunca engañe a su esposo. Padres, no defrauden a sus hijos. Hijos, por ningún motivo paguen mal a sus padres en su vejez. El dolor que se sufre por la traición de un ser querido es incomparable; verdaderamente mata el alma.

David describe el dolor en lo profundo de su corazón; suma a su dolor, el temor descrito como "terror de muerte." En esta condición reflexiona: ¡Quién me diera alas como la paloma! El quiere literalmente salir volando y huir lejos del peligro. Aún cuando nos encontremos cerca a Dios, como lo

estaba David, tenemos momentos en los que queremos huir de todo y escapar de los problemas y presiones de la vida. David en vez de enfrentar el problema, quiere abandonarlo; él está deprimido y busca una puerta de escape errónea. Estimado lector, la solución no se encuentra en tomar un avión y dejar atrás el problema. Estos problemas pueden tener nombre propio, pueden ser las deudas económicas, problemas con la ley, problemas matrimoniales, en el trabajo, etc. La solución comienza cuando dejamos de huir y enfrentamos al problema de forma honesta, con fe y valor. Muchas veces no hay soluciones fáciles, pero es mejor enfrentar la situación como un acto de fe, esperando en Dios una salida. El punto culminante del salmo para aquellos cristianos que hayan sido traicionados en su confianza, por un amigo, familiar o cónyuge está en el versículo 22: "Echa sobre Jehová tu carga, y él te sustentará; no dejará para siempre caído al justo". Aunque deprimido y desesperanzado, David expresa una confianza final en Dios.

CAPÍTULO 7
CÓMO ENFRENTAR LA DEPRESIÓN

En este capítulo desarrollaremos un estudio para ver cómo David, al verse en peligro de muerte, salió volando al reino vecino de Moab. En el Salmo 55:6 David dijo: "¡Quién me diera alas como de paloma!" En el desarrollo de la historia, primero David se refugió entre los filisteos, simulando estar loco. Presintiendo peligro, huyó a la cueva de Adulam en Judá; luego a Moab. El rey Saúl continuaba persiguiéndole, pero David siempre se escapaba. En este tiempo escribió muchos de sus salmos más famosos.

"Yéndose luego David de allí, huyó a la cueva de Adulam; y cuando sus hermanos y toda la casa de su padre lo supieron, vinieron allí a él. Y se juntaron con él todos los afligidos, y todo el que estaba endeudado, y todos los que se hallaban en amargura de espíritu, y fue hecho jefe de ellos; y tuvo consigo como cuatrocientos hombres. Y se fue David de allí a Mizpa de Moab, y dijo al rey de Moab: Yo te ruego que mi padre y mi madre estén con vosotros, hasta que sepa lo que Dios hará de mí. Los trajo, pues, a la presencia del rey de Moab, y habitaron con él todo el tiempo que David estu-

vo en el lugar fuerte. Pero el profeta Gad dijo a David: No te estés en este lugar fuerte; anda y vete a tierra de Judá. Y David se fue, y vino al bosque de Haret" (1 Samuel 22: 1-5).

Esta es la historia de un hombre de Dios que es presa del pánico, temeroso de que el rey Saúl tomará a su familia como rehenes, David llevó a sus padres al reino vecino de Moab para protegerlos. Pero, ¿por qué Moab? Posiblemente porque él tenía parientes lejanos allí. Recordemos que su bisabuela, Rut, había sido moabita.

Al principio David huía de aquí para allá, solo y totalmente vulnerable. Más tarde, cuatrocientos proscritos se unieron a David; ellos temían que Saúl los matara como lo había hecho con los sacerdotes de Nob (Cf. 1 Samuel 22: 6-23). Proscrito es una persona que ha sido expulsada de su patria. Estos hombres afligidos, endeudados, y amargados de espíritu se unieron a David, ya que él mismo fue desterrado. La suerte de estas personas sólo podía mejorar si ayudaban a David a convertirse en rey de Israel. Se requeriría ser un gran líder con gran ingenio para ayudar a estas personas desdichadas. La habilidad para motivar a estos hombres era bastante difícil, pero David logró convertirlos en el corazón de su liderazgo militar y llegaron a conocerse como "los valientes que tuvo David" (2 Samuel 23: 8). David no sólo aprendió a manejar a otros, sino a manejarse a sí mismo; se hizo independiente y valiente.

¿Cómo enfrentó David la epidemia de su ejército deprimido? David sobrevivió y se las arregló al comienzo para mantener intacto su ejército de cuatrocientos hombres deprimidos. Se granjeó apoyo popular brindando protección armada a sus

vecinos como mercenario. Pero se dio cuenta que su posición era imposible. Llegó a decir: "Al fin seré muerto algún día por la mano de Saúl" (1 Samuel 27:1). Este es el punto de quiebre, cuando David deja de confiar en sí mismo, para confiar en Dios. La fe en acción es una fe viva.

David no puede seguir huyendo toda la vida como fugitivo. Durante todo ese tiempo en el desierto, la posición de David era desesperada. Hay un momento en nuestras vidas para detenernos, parar y dejarle el control a Dios. David sólo tenía una cosa a su favor: Dios le había prometido que sería rey. David creyó esta promesa, le creyó a Dios aún cuando su situación parecía imposible. Todas las dificultades servían de preparación para el que Dios había elegido como rey. Con las aflicciones David fue creciendo. En lugar de permitir que el odio de Saúl endureciera su corazón, devolvió amor en lugar de odio. Dios lo estaba preparando para algo grande por medio de las pruebas.

Aquí radica la clave del éxito: esperar el tiempo de Dios. El sentido de la oportunidad y del tiempo preciso en qué actuar es determinante para triunfar sobre la depresión. Uno debe saber cuándo actuar con osadía y cuándo esperar con paciencia; cuándo ceder y cuándo mantenerse firme. David aprendió a tener un sentido crítico del tiempo oportuno porque aprendió a confiar en que Dios estaba en control de toda circunstancia y problema. ¿Puedes tú dejar que Dios tome el control de tu vida? ¿Puedes confiar en Él?

El Dios de la Biblia sabe hablar, no es mudo como los ídolos. Especialmente cuando buscamos su dirección. El profeta Gad habló de parte de Dios: "No te quedes en la

fortaleza... Y David partió". Esta es la primera vez que encontramos al profeta Gad (v.5). Su nombre quiere decir afortunado. No sabemos casi nada de su historia y trasfondo; pero su primer mensaje para David es, "No te quedes en la fortaleza" (v.5).

Dios hace una excelente provisión espiritual para David. Así como el profeta Samuel había ayudado y aconsejado a Saúl, ahora Gad realiza las mismas funciones para David. En el segundo libro de Samuel, capítulo 24:11, Gad es llamado: "... el vidente de David". Dios siempre habla a sus hijos e hijas... ¡Puedes escucharlo ahora!

El profeta habló: "No te quedes en la fortaleza... Y David partió" (v.5). Hay que destacar la actitud de David frente a la expresa orden del profeta. El factor obediencia es el resorte de la fe, la "fe" sin obediencia no es fe auténtica; es una fe muerta.

Había llegado el momento de Dios para David, lo podemos comprobar en el capítulo 23, las ciudades de Judá necesitaban de un protector; David era el hombre que Dios había preparado en el desierto para ser un experto en asuntos de guerra. David hizo una extraordinaria oración: "Bendito sea Jehová, mi roca, quien adiestra mis manos para la batalla. Y mis dedos para la guerra. Misericordia mía y mi castillo. Fortaleza mía y mi libertador, escudo mío, en quien he confiado; el que sujeta a mi pueblo debajo de mí" (Salmo 144: 1,2). Él ahora se convertiría en el protector de Judá; Dios lo llamó a librar batalla por la nación de Israel. Dios adiestra la mano de los justos para la guerra y sus dedos para la batalla en todas las esferas del conflicto espiritual. Dios es roca

inconmovible, fortaleza, escudo y libertador para los que se refugian en Él. Este principio y llamado a la guerra se puede aplicar a los creyentes en Cristo, a quienes Dios llama a librar la batalla espiritual contra Satanás.

"Dieron aviso a David, diciendo: He aquí que los filisteos combaten a Keila, y roban las eras. Y David consultó a Jehová, diciendo: ¿Iré a atacar a estos filisteos? Y Jehová respondió á David: Ve, ataca a los filisteos, y libra a Keila" (1 Samuel 23: 1-2). Otra vez encontramos a David, primero consultando con Dios; segundo obedeciendo a la voz de Dios. El factor obediencia es el resorte de la fe. La fe en acción es una fe viva y la fe viva es una fe obediente.

CAPÍTULO 8
LOS FUNDAMENTOS DEL JUSTO

Entramos a revisar los fundamentos; es decir, los cimientos sobre los que las personas edifican su vida emocional y espiritual:

"En Jehová he confiado; ¿Cómo decís a mi alma, que escape al monte cual ave? Porque he aquí, los malos tienden el arco, disponen sus saetas sobre la cuerda, para asaetear en oculto a los rectos de corazón. Si fueran destruidos los fundamentos, ¿qué ha de hacer el justo?" (Salmo 11:1-3).

Los salmos son literatura poética. El salmo 11 es rico en su construcción literaria; usa figuras de contraste. La idea de refugio; Dios aborrece al impío pero ama a los justos, etc. El salmo 11 nos demuestra cómo debemos orar frente a los consejos equivocados. Tales consejos pueden venir de amigos bien intencionados o de enemigos que desean hacernos caer. Este salmo es muy apropiado para toda situación en que personas se oponen a que sigamos en el camino de la fe.

Este salmo lo compuso David mientras escapaba del rey Saúl. David se vio forzado a huir para salvar su vida en varias oportunidades. El hecho de que él fuera el rey ungido de

Dios no lo hizo inmune a los peligros y al odio de sus enemigos. Es verdad que David se vio forzado a huir; pero no porque todo se hubiera perdido, sino porque sabía que Dios tenía las riendas de su destino.

David, en los versículos 1-3 presenta los consejos equivocados. Le están aconsejando que huya porque todo está perdido. Sus enemigos están con las flechas listas para disparar y asesinarlo. Le aconsejan que lo mejor es abandonar la lucha y salvar su propia vida. Cuántas veces recibimos consejos así. Puede venir de nuestros mejores amigos o familiares más cercanos. En un caso así debemos primero orar y consultar a Dios. El salmo nos enseña de forma magistral cómo debemos orar frente a los consejos equivocados.

El salmista comienza afirmando su fe: "En Jehová he confiado" (v.1). Después habla de sus enemigos. Estos enemigos se pueden disfrazar para pasar como nuestros amigos.

El versículo 3 habla de los fundamentos. El diablo siempre trata de destruir los fundamentos; si puede destruir nuestra confianza en la Biblia o confianza en Dios, logra anularnos, sacándonos de la carrera. Los creyentes fieles se refugian en el Señor, seguirán consagrados a la justicia aún "si fueren destruidos los fundamentos" morales y espirituales de la sociedad en que vivimos.

Muchos de nosotros en Estados Unidos de América, confundidos nos preguntamos: En vista del desmoronamiento moral y espiritual de la sociedad americana, ¿qué puede hacer una persona justa? Déjenos sugerirles lo siguiente:

El salmista David no cae en la trampa del consejo equivocado porque confía en Dios, y esta confianza se basa en

fundamentos firmes: El carácter y la naturaleza de Dios.
Sabiendo esto y que Dios prueba al justo, consideremos ahora el significado de la prueba de fe:
Dios prueba la sinceridad de nuestra fe (Génesis 22:1-11).
Dios prueba nuestra fe para aumentarla (Job 13:15).
Dios prueba nuestra fe para afirmarla (1Pedro 1:7).
Dios prueba nuestra fe para que produzca fruto (Juan 15:2).
Dios prueba nuestra fe para testificar a otros (Filipenses 1.12).

Todos sabemos por cultura general que un edificio debe tener una buena base para que no se derrumbe por las leyes de la física. Pensemos en los edificios que se levantaron en Nueva York; los rascacielos que se elevan por los aires deben tener un fundamento profundo para resistir su propio peso, la fuerza del viento que los impactan, los movimientos sísmicos que pueden ser muy fuertes y devastadores. Mientras más alto el edificio, más profundos deben ser los cimientos.

Cuando la Biblia habla de los fundamentos del justo, habla en sentido figurado. Es decir, se refiere a la casa espiritual y sus fundamentos en valores espirituales y morales sobre los que edifica su vida, como por ejemplo la honestidad, fidelidad, verdad, justicia, fe.

Con relación a los valores espirituales y morales, el Señor Jesucristo hizo una comparación con una casa que fue edificada sobre la arena y otra sobre la roca. Aquí tenía en mente a dos tipos de personas, uno insensato y otro prudente. "Insensato" es un adjetivo que denota sin sentido, tonto.

Por otro lado, el "prudente" es su opuesto, es la virtud que hace prever y evitar el mal. Aquí está la comparación:

"Cualquiera, pues, que me oye estas palabras, y las hace, le compararé a un hombre prudente, que edificó su casa sobre la roca. Descendió lluvia, y vinieron ríos, y soplaron vientos, y golpearon contra aquella casa; y no cayó, porque estaba fundada sobre la roca. Pero cualquiera que me oye estas palabras y no las hace, le compararé a un hombre insensato, que edificó su casa sobre la arena; y descendió lluvia, vinieron ríos, y dieron con ímpetu contra aquella casa; y cayó, y fue grande su ruina" (Mateo 7: 24-27).

La casa representa la vida espiritual. Jesús hace un contraste entre el "oír" y el "hacer". La persona que oye (en este caso, lee) el consejo de Dios y lo hace, lo compara con el hombre o mujer prudente; es decir, que tiene la virtud de evitar el mal (v.24). Pero la otra persona que oye (o lee) el consejo de Dios y no lo hace es insensato. En otras palabras, es un tonto.

Usted puede leer la Biblia, ir a la iglesia, escuchar sermones, palabra profética de parte de Dios para usted. La cuestión aquí no es si oyen la enseñanza de Cristo, sino si la hacen, si la obedecen. Como dice el refrán popular: "No hay peor sordo que el que no quiere oír, ni peor ciego que el que no quiere ver".

El ejemplo que Jesús pone es el más lógico y fácil de comprender. La verdad que el Señor enseña no es por falta de conocimiento intelectual, sino por falta de obediencia. El asunto no es que digamos cosas lindas del Señor, o del entusiasmo que mostremos por él, ni que oigamos sus palabras,

memorizándolas en nuestras mentes; sino que hagamos lo que decimos y hacemos lo que sabemos. En otras palabras que el señorío de Jesucristo que profesamos sea una realidad en nuestras vidas. Así de fácil, obediencia.

Las enseñanzas que Jesús dio en el Evangelio de Mateo en el Sermón del Monte presenta la construcción del Reino de Dios. Catorce veces el Rey dice: "Yo os digo". Esto hace ver la autoridad de Jesús.

"Y cuando terminó Jesús estas palabras, la gente se admiraba de su doctrina; porque les enseñaba como quien tiene autoridad, y no como los escribas" (Mateo 7: 28,29).

Lo que impresionó a la audiencia del Señor Jesucristo fue su extraordinaria autoridad como predicador. El no tartamudeó, vaciló, ni titubeó. No se mostró inseguro de lo que afirmaba. Ni tampoco fue fanfarrón. Es decir, no hizo alarde de lo que no es. En su lugar, con callada y modesta confianza, declaró la verdad del Reino de Dios. La gente de aquel entonces se admiraba y hoy nos seguimos admirando de su poderosa doctrina.

CAPÍTULO 9
DERRIBANDO ARGUMENTOS

Aquí entramos en un terreno de confrontación directa contra el enemigo: "Porque las armas de nuestra milicia no son carnales, sino poderosas en Dios para la destrucción de fortalezas, derribando todo argumento y toda altivez que se levanta contra el conocimiento de Dios, y llevando cautivo todo pensamiento a la obediencia de Cristo" (2 Corintios 10: 4,5).

Para entender adecuadamente estos versículos bíblicos, debemos primero explicar la razón del lenguaje bélico del apóstol Pablo. Él es un héroe para la mayoría de nosotros hoy en día. Sin embargo, no siempre fue así. Algunos miembros de la iglesia en Corinto lo acusaron de ser inconsistente e incompetente con su ministerio. Se levantaron olas gigantes en contra de su persona y cuestionaron su autoridad espiritual. Estos decían que Pablo era intrépido y osado en sus cartas, pero callado y cobarde cuando estaba presente entre ellos. Así lo expresó el mismo apóstol: "...tímido cuando me encuentro cara a cara...atrevido cuando estoy lejos" (cf.10:1 N.V.I.). En una sola palabra, "cobarde".

El apóstol Pablo se dirige de una manera muy personal;

les pide a los hermanos de Corinto que le presten total atención, ya que el problema de los falsos maestros importa a todos. El apóstol con suma humildad les dice: "Yo Pablo os ruego por la mansedumbre y ternura de Cristo..." (v.1a). En este versículo, el apóstol Pablo demuestra su humildad y respeto por los hermanos de Corinto. Recordemos que son sus hijos espirituales (cf. 1 Corintios 4:15), así que Pablo les dirige la palabra como un padre a sus hijos. El apóstol suaviza su lenguaje haciendo referencia a Jesús. Si Jesús demostró tener mansedumbre y bondad, el apóstol Pablo desea imitar a Jesús y animar a sus lectores a que hagan lo mismo.

El apóstol, con su discernimiento espiritual, puede detectar que detrás de la voz de sus infamadores está escondida la oposición satánica, el enemigo que se vale de falsos hermanos para oponerse a la obra de Dios. Las acusaciones no deben interpretarse como simples ataques personales, sino como intentos de minar su autoridad apostólica. Los falsos maestros trataban de inutilizar su ministerio, afirmando que sólo era un esfuerzo humano el de Pablo. El apóstol puede tolerar un ataque contra su persona, ya que está consciente de que no es perfecto. Pero, no puede tolerar los ataques en contra de la obra que el Espíritu Santo realiza en la iglesia por medio de él. De hecho, estos ataques han atentado contra su llamamiento divino de ser apóstol y siervo de Jesucristo. Esto sí que es sagrado y merece ser defendido.

Pablo, en respuesta a las acusaciones de ser tímido y cobarde escribe: "ruego, pues, que cuando esté presente, no tenga que usar de aquella osadía con la que estoy dispuesto a proce-

der resueltamente contra algunos... Pues aunque andamos en la carne, no militamos según la carne..." (10:2,3).

El apóstol Pablo hace uso de un lenguaje militar para indicar la guerra frontal que libramos contra el pecado y Satanás. Lo primero que tenemos que hacer para vencer en este conflicto espiritual es reconocer nuestra fragilidad humana; por lo mismo no debemos usar planes y métodos humanos para ganar la batalla contra el maligno, Pablo dice: "... no libramos la batalla como lo hace el mundo" (N.V.I.). Las poderosas armas de Dios están disponibles para pelear contra las "fortalezas" de Satanás.

Es preciso que los creyentes tomemos en serio la vida cristiana. La vida cristiana no es un simple paseo por la vida en que andamos descuidados, sino una verdadera batalla espiritual contra las fuerzas del mal. La palabra "milicia" del v.4 significa una campaña. Es decir, Pablo estaba librando una verdadera campaña de guerra contra el maligno. La confrontación entre las fuerzas de Dios y las de Satanás es de carácter espiritual y debe de pelearse con las armas espirituales. Se requiere de armas espirituales que son "poderosas en Dios" porque estamos luchando contra "fortalezas". El mal está atrincherado en el mundo y para derrotarlo sólo las armas del Espíritu son efectivas. Para defendernos contra las arremetidas del maligno, debemos armarnos con toda la armadura de Dios, la cual consiste en la paz, verdad, justicia, fe, la Palabra de Dios proclamada y la oración (cf. Efesios 6:17,18). Debemos mantenernos comunicados con Dios en oración y en dependencia del Espíritu Santo. El apóstol Pablo tiene la certeza de que las armas de Dios son efectivas. Él conoce

personalmente el poder de Dios. Él escribió: "no me avergüenzo del evangelio, porque es poder de Dios" (Romanos 1:16a). Hay que notar la expresión "no me avergüenzo" en la declaración del apóstol Pablo. El Señor Jesucristo alertó a sus discípulos en cuanto a sentirse avergonzados de Él (Marcos 8:38), lo cual demuestra que anticipaba la posibilidad de que esto pueda ocurrir. Pablo aconsejó a su discípulo en el mismo sentido (cf. 2 Timoteo 1: 8, 12). Precisamente, aquí radica uno de las armas más eficaces del enemigo contra los cristianos descuidados y mediocres. Me refiero al dardo de la "vergüenza". La vergüenza es una turbación del ánimo por temor a la deshonra. Hay algunos "cristianos" que pertenecen al S.S., el Servicio Secreto. Estos son cristianos anónimos porque nadie sabe que son creyentes; ocultan su identidad por vergüenza al qué dirán. Es decir, se avergüenzan del evangelio y siempre tienen una justificación para ocultar su identidad. Ellos son los cristianos sin sal y sin luz (cf. Mateo 5: 13-16). Si los cristianos no se esfuerzan por hacer un impacto en el mundo que los rodea, son de poco valor para Dios.

¿Cómo venció Pablo esa tentación a sentirse avergonzado del evangelio? ¿Cómo podemos vencer esa misma tentación nosotros ahora? Recuerden que la vergüenza por el evangelio es un dardo de fuego que puede encender vergüenza por el Señor. La victoria comienza en nuestra mente cuando recordamos que ese mismo mensaje, que algunas personas desprecian por su aparente debilidad, es en realidad el "poder de Dios para salvación de todo los que creen". ¡Así de simple! Sólo tienes que creer, tener fe. ¿Cómo sabemos

que es verdad? A la larga, sólo porque hemos experimentado el poder redentor del evangelio en nuestra propia vida. La palabra dinamita se deriva de la palabra griega "poder" que usó el apóstol Pablo al escribir su carta. Él sabía por experiencia propia que el evangelio es eficaz porque viene recargado con la omnipotencia de Dios. Sólo el poder de Dios puede vencer la naturaleza pecaminosa del ser humano y darle una vida nueva. Por tal razón, afirmó: "De modo que si alguno está en Cristo, nueva criatura es; las cosas viejas pasaron; he aquí todas son hechas nuevas" (2 Corintios 5:17). "Nueva criatura" describe algo que es creado nuevamente a un nivel de excelencia superior. Ser "nueva criatura" es más que ser rehabilitado, reformado, reeducado; es ser una nueva creación. Esta referencia bíblica se relaciona con el "nuevo nacimiento", que Nicodemo debía experimentar para entrar en el Reino de Dios (cf. Juan 3:3). Experimentar el poder del evangelio es experimentar el poder del Espíritu Santo que aplica la Sangre de Cristo para limpiarnos de toda maldad, y transformarnos en una nueva persona.

La fe salvadora es un milagro, es una obra sobrenatural que la realiza el Espíritu de Dios. Pablo es un verdadero ejemplo; sus acciones antes de su conversión, ilustran de forma magistral lo que puede hacer la ignorancia de un hombre bien intencionado. Hay un viejo refrán que dice: "El camino al infierno está empedrado de buenas intenciones". Pablo por ignorancia era enemigo de Cristo. Él era un fanático de su religión y pensaba que rendía un servicio a Dios cuando perseguía a los cristianos. Sus acciones fueron significativas. Su persecución frenética de los cristianos, luego de la muer-

te de Esteban, motivó que la iglesia empezará a obedecer la "gran comisión" de llevar el evangelio a todo el mundo.

Pablo tuvo un encuentro personal con Cristo que cambió radicalmente su vida; él fue confrontado con el poder de Dios. Aquí su historia: "… cayendo a tierra oyó una voz que le decía: Saulo, Saulo, ¿Por qué me persigues? Él dijo: ¿Quién eres Señor? Y le dijo: Yo soy Jesús a quién tú persigues; dura cosa te es dar coces contra el aguijón" (Hechos 9: 4,5). Pablo no vio una visión mental, él vio al mismo Cristo resucitado (9: 17). Pablo de inmediato se dio cuenta de su gran error y reconoció a Jesús como su Señor, reconoció su propio pecado, rindió su vida a Él. La verdadera conversión es el resultado de un encuentro personal con Jesucristo resucitado y el inicio de una nueva vida en Cristo; es decir, una nueva creación.

CAPÍTULO 10
LLEVANDO CAUTIVO
TODO PENSAMIENTO

Este texto bíblico es la segunda parte y continuación del versículo 5: "…llevando cautivo todo pensamiento a la obediencia de Cristo". La Nueva Versión Internacional (N.V.I.) lo expresa así: "...llevamos cautivo todo pensamiento para que se someta a Cristo". Es notable ver que el apóstol reconoce de inmediato que la guerra espiritual se libra a nivel de la mente, tiene que ver con los pensamientos, las ideas y doctrinas que pasan por el entendimiento de la mente. Pablo nos recuerda que "el Espíritu dice claramente que, en los últimos tiempos, algunos apostatarán de la fe, escuchando a espíritus engañadores y doctrinas de demonios" (1 Timoteo 4:1). Las doctrinas del infierno tienen un poder engañoso, fascinan la imaginación y hechizan a los que se exponen a ellas. El apóstol, refiriéndose a este tema del entendimiento, escribe: "…no andéis como los otros gentiles, que andan en la vanidad de su mente, teniendo el entendimiento entenebrecido… por la ignorancia que en ellos hay" (Efesios 4: 17, 18). Tres cosas: "vanidad de la mente" significa mente vacía, sin contenido;

"entendimiento entenebrecido" falto de luz, nublado, estado de tinieblas; "por la ignorancia" esto explica la razón de la falta de iluminación de su entendimiento y el vacío de su mente. Es decir, no tienen a Jesús la luz del mundo, por lo tanto tampoco al Espíritu Santo que ilumina nuestro entendimiento y lo renueva por medio de la Palabra que santifica los pensamientos: "Santifícalos en tu verdad: tu palabra es verdad" (Juan 17:17). Esta fue la oración de Jesús por sus discípulos antes de partir a la cruz.

Queda claro que la batalla por la mente es decisiva para ganar una guerra, los pensamientos juegan un rol muy importante, las creencias determinan el final del conflicto. Por tal razón, el apóstol es muy claro y contundente en que debemos llevar todos los pensamientos a la obediencia de Cristo. Es decir, poner todos los pensamientos en línea con la voluntad de Cristo. Primero, vimos que los argumentos de la mentira de Satanás se derriban con la verdad del evangelio, que es poder de Dios. Segundo, debemos someter sus ideas mentirosas a la obediencia de Cristo: "La luz en las tinieblas resplandece, y las tinieblas no prevalecieron contra ella" (Juan 1:5).

Tenemos que tener presente que nuestra mente es un campo de batalla, hay pensamientos que se originan en nuestra propia persona al pensar y razonar. Otros pueden ser originados por Satanás cuando nos exponemos a literatura inspirada por él, cuando vemos programas de TV cargados de satanismo, violencia, sexo, pornografía, brujería, santería, ocultismo. En otras palabras, exponer nuestra mente y pensamiento a la influencia de las doctrinas de demonios

que conducen a la apostasía, lo cual significa abandono de la fe en Cristo. Nuestra mente también puede ser influenciada hacia un tipo de depresión suicida. Para comprobar este tipo de influencia, vamos a citar el testimonio de una bruja: "Un artículo aparecido en una revista universitaria, citó a Roberta Blankenship, estudiante de primer año, que describió sus experiencias como bruja. Al preguntársele qué común denominador caracterizaba a los que se daban a la brujería respondió: 'En primer lugar, todos están profundamente insatisfechos con la vida tal cual es; muchos son excesivamente emocionales, con algo que falta en el hogar'. Con respecto a ella misma, mientras actuaba como bruja, admitió: 'Mi depresión era casi insoportable.' Evidentemente sus períodos depresivos aumentaban, al grado que ni aun sus brujerías las satisfacían. "Mi embarullado mundo no cambiaba. Mi hogar seguía lleno de odio, carecía de amigos íntimos. Intenté suicidarme." (Tim La Haye, Cómo Vencer la Depresión, pág. 190).

Un buen antídoto contra las malas influencias y ataques a nuestra mente por ideas satánicas es seguir el consejo apostólico: "La palabra de Cristo habite en abundancia en vosotros" (Colosenses 3:16). Este poderoso remedio es poco usado, y por este motivo hay tantos cristianos enfermos emocionalmente por tener una mente enferma, con virus, como las computadoras que no pueden procesar bien las ideas por estar afectadas con algún virus en su sistema. Necesitamos un antivirus espiritual y Dios ha provisto el más eficaz. Su Palabra, la espada del Espíritu. ¿Cómo podemos activar el antivirus espiritual para proteger nuestro sistema de pensa-

mientos? Las palabras de la Biblia, la palabra escrita de Dios, deben saturar la mente del creyente. Es decir, por medio del estudio, meditación y aplicación de ella, la palabra llega a ser parte de nuestra manera de pensar y de actuar. Cuando las palabras de Cristo llegan a ser parte de nuestra mente, surgen de nuestra boca de forma natural alabanzas, canciones de adoración, cánticos espirituales.

El apóstol Pablo recomienda cantar los salmos; esto implica que debemos memorizarlos primero para poderlos cantar. El Salmo uno es un buen ejemplo de una persona feliz, dichosa, bienaventurada que está representada por "un árbol plantada junta a corrientes de agua, que da su fruto a su tiempo y su hoja no cae, y todo lo que hace, prosperará." Tal persona es aquella que sabe decir ¡no! al pecado. El salmista presenta dos estilos de vida; dos maneras de pensar y actuar; dos caminos: uno de la vida, el otro de la muerte. Consideremos tres pasos progresivos en el camino de la muerte, de la infelicidad, de la desgracia:

El primer paso: El consejo de los malos; pensar como ellos. Todo comienza en la mente y la influencia de lo que oímos, vemos, y leemos determinará lo que hacemos.

El segundo paso: El camino de los pecadores; vivir como ellos. La influencia de las ideas desarrolla hábitos pecaminosos. Eso es practicar el pecado y acostumbrarnos a él, desarrollar un patrón de conducta.

El tercer paso: sentarse con los escarnecedores; participar abiertamente de la rebelión contra Dios y desarrollar un carácter, una forma de ser. El apóstol Pablo escribió acerca de estas personas: "Y como ellos no aprobaron tener en cuenta

a Dios, Dios los entregó a una mente reprobada, para hacer cosas que no convienen; estando atestados de toda injusticia, fornicación, perversidad... aborrecedores de Dios... quienes habiendo entendido el juicio de Dios, que los que practican tales cosas son dignos de muerte, no sólo las hacen, sino que se complacen con los que la practican" (Romanos 2: 28,29, 30, 32). Los escarnecedores son los burlones, blasfemos de Dios, los que se complacen con los que practican el pecado, los que aplauden a los malos, celebran y tienen orgullo de ser malos. Es decir, tienen una mente pervertida y actúan como tal. Aquí se encuentran todos los que han apostatado de la fe, los que han abandonado consciente y deliberadamente a Cristo. El fin del camino de los malos es la condenación eterna, serán condenados delante de Dios en el día del juicio final: "...la senda de los malos perecerá" (Salmo 1:6b). Estimado amigo lector, si está en este camino, piense bien; ya lo sabe y no diga que no se lo advertimos.

En contraste, la persona dichosa y feliz sabe decir ¡sí! a Dios y su Palabra. Hay dos principios bíblicos que determinan la dicha de una persona:

Primero: En la Ley de Jehová está su delicia. La ley de Jehová se refiere a toda la Escritura. El hombre feliz lee la Biblia no por deber, sino por placer; se emociona, se regocija en leer la Palabra de Dios. Busca el consejo de Dios, la Biblia moldea su vida y su forma de pensar. La actitud que tengamos frente a la Palabra de Dios determina el presente y futuro de una persona. En el presente, "todo lo que hace, prosperará." (v.3 b) Por lo tanto, disfruta de salud espiritual y es fructífero. En el futuro, en el juicio final, tiene asegu-

rado un lugar con el Señor, "Porque Jehová conoce el camino de los justos" (v.6a). Es más que un reconocimiento. El Señor "conoce" todo y sabe dar honores a sus hijos e hijas que son fieles a Él.

 Segundo: En su ley medita de día y de noche. La palabra hebrea que traduce "meditar" significa literalmente murmurar o hablar entre dientes. Es una forma de reflexionar en la lectura bíblica, en el significado de una palabra, es intentar comprender el significado de una doctrina en la Biblia. La persona que medita considera cuidadosamente la palabra de Dios, y mantiene una disciplina mental centrada en la Escritura. La frase "día y noche" es una manera literaria de decir todo el tiempo; es hacer un hábito de reflexión en el consejo de Dios. Amigo lector, le retamos a que haga la prueba y después nos cuenta cómo le fue. ¡Seguro que muy bien!

CONCLUSIÓN

Éste libro ha descrito una perspectiva general del ser humano, y el problema de la crisis de la depresión emocional, una perspectiva que deriva del estudio cuidadoso de la Palabra de Dios y la más reciente investigación científica aplicada a la ciencia médica. Creemos que es saludable mantener un balance entre estas dos disciplinas para tener una mejor y más completa comprensión de la naturaleza humana. Sólo así podremos tener un ministerio eficaz.

En el primer capítulo presentamos un compendio de los estudios de renombrados especialistas en salud mental, científicos cristianos que nos ayudaron a tener un panorama de la depresión desde el punto de vista de la ciencia médica. En resumen, la depresión está clasificada en tres grupos principales: Primero, la depresión endógena; esta viene de adentro del cuerpo, y es ocasionada por trastornos bioquímicos en el cerebro, el sistema hormonal o el sistema nervioso. Segundo, la depresión exógena, que significa desde afuera del cuerpo, es una depresión temporal como respuesta a circunstancias de la vida. Todo ser humano en algún momento experimentará este tipo de depresión. Puede ser causada por problemas o circunstancias como la pérdida de un trabajo o la muer-

te de un hijo. Tercero, la depresión neurótica se origina en respuesta a las tensiones y ansiedad en la vida que se van acumulando a lo largo de los años y se manifiesta cuando no sufrimos por nuestras pérdidas en una forma sana.

El capítulo dos hace un análisis de la depresión desde el punto de vista espiritual. La depresión, desde el punto de vista espiritual a la luz de la Biblia, no es sólo un problema de la mente, no es una enfermedad inventada por la ciencia médica. Tampoco una mera pereza, flojera, o sentimiento de tristeza. ¡No! Muchas veces la depresión puede estar ligada a pecados específicos como el adulterio, mentiras, por una doble vida de esclavitud espiritual. Esta es la raíz de la depresión espiritual. Advertimos, y sería un grave error e injusticia decir que todos los que sufren depresión es por causa de practicar el pecado. ¡No!

La depresión puede manifestar su presencia en nuestro rostro, actitudes y forma de hablar. Nuestro personaje ilustrativo es el legendario Caín y su falta de control de la ira. Pudimos comprobar que la ira es una emoción que agita la totalidad de nuestro cuerpo y es capaz de producir una energía destructora. En este tercer capítulo, recomendamos hacer una visita al "salón de belleza para el alma" para una limpieza profunda, porque pueden haber actitudes, emociones y hábitos que afean nuestra alma, que son reflejadas en nuestro rostro y palabras, y que no permiten que nuestras vidas esparzan "la fragancia de Cristo."

La depresión muchas veces puede detener el fruto. Este es precisamente el tópico de estudio del capítulo cuarto. Aquí hacemos eco de lo que dijera un presidente americano: "Es

mejor fracasar camino al éxito que dejar de tener éxito por miedo al fracaso." El temor es una emoción que puede ser muy dañina, y literalmente puede paralizar la vida de una persona, haciéndola improductiva y sin fruto. No estamos hablando aquí del temor normal por tener conciencia de un peligro inminente. Este temor es un mecanismo de defensa. Tampoco del "temor de Dios" que es nuestro respeto por Él; sino del temor como una emoción negativa y enfermiza que nos paraliza, haciendo que tengamos vidas estériles e improductivas.

En el capítulo quinto entramos a considerar las cinco cosas que hace Satanás para hundir a sus víctimas en la más espantosa depresión espiritual. El apóstol Pablo en referencia a Satanás dice: "… no ignoramos sus maquinaciones" (2 Corintios 2:11). La ignorancia es el peor enemigo que debemos enfrentar, porque la ignorancia se confabula contra nosotros. La ignorancia no es una virtud espiritual, sino un descuido de nuestra parte. Las tinieblas son símbolo, no solamente del pecado, sino también de la ignorancia y la necedad. Por otro lado, la luz es símbolo, no sólo de la santidad, sino de la sabiduría y conocimiento. En este estudio desenmascaramos al enemigo, y ponemos al descubierto el desarrollo de su plan en cinco pasos: Cita a su víctima, la aísla de otros creyentes para que no reciba ayuda espiritual, las violenta espiritualmente, toma control de su mente y emociones, y finalmente la induce al suicidio. Exhortamos al lector que ponga mucha atención al tremendo potencial que tiene el enemigo cuando ignoramos sus maquinaciones.

La depresión es mala consejera y presenta a sus víctimas

una puerta de escape erróneo. Precisamente, este es el estudio del capítulo seis. El estado de depresión muchas veces lleva a tomar decisiones erráticas; por esta razón se recomienda no tomar decisiones importantes estando en una situación de crisis. La crisis generalmente implica la pérdida temporal de la facultad de reaccionar o hacer frente a las cosas. La depresión no es buena consejera. La gente suele tomar malas decisiones cuando está bajo presión, pasando una crisis emocional de depresión, porque tiene nublada la razón para hacer buenas elecciones. Es preferible esperar y buscar ayuda de consejeros maduros y espirituales para que nos puedan ayudar a discernir el problema o la causa de la crisis. Los consejeros tienen que tener cuidado de no crear dependencia, porque a menudo la depresión conduce a un estado de dependencia de otras personas, y esto refuerza los sentimientos de impotencia del deprimido.

La respuesta a la pregunta: ¿cómo enfrentar la depresión? es el asunto del capítulo siete. La respuesta a la pregunta inicial la encontramos en la manera como David enfrentó la epidemia de depresión de su ejército. David sobrevivió y se las arregló al comienzo para mantener intacto su ejército de cuatrocientos hombres deprimidos. Se granjeó el apoyo popular brindando protección armada a sus vecinos como mercenario. Pero se dio cuenta que su posición era imposible. Llegó a decir: "Al fin seré muerto algún día por la mano de Saúl" (1 Samuel 27:1). Este es el punto de quiebre, cuando David deja de confiar en sí mismo, para confiar en Dios. Fe en acción es una fe viva, y es la respuesta para vencer la depresión espiritual. David no puede seguir huyen-

do toda la vida como fugitivo. Durante todo ese tiempo en el desierto, la posición de David era desesperada. Hay un momento en nuestras vidas para detenernos, parar y dejarle el control a Dios. David sólo tenía una cosa a su favor: Dios le había prometido que sería rey. David creyó esta promesa; le creyó a Dios aun cuando su situación parecía imposible. Todas las dificultades servían de preparación para el que Dios había elegido como rey. Con las aflicciones David fue creciendo en fe. En lugar de permitir que el odio de Saúl endureciera su corazón, devolvió amor en lugar de odio. Dios lo estaba preparando para algo grande por medio de las pruebas.

Los fundamentos del justo, es tratado en el capítulo ocho. Aquí, por medio de un estudio del Salmo 11:1-3, veremos como David resuelve el asunto de la fe. El salmista comienza afirmando su fe: "En Jehová he confiado" (v.1). Después habla de sus enemigos. Los enemigos se pueden disfrazar muchas veces para pasar como nuestros amigos. En el versículo 3 habla de los fundamentos. El diablo siempre trata de destruir los fundamentos; si puede destruir nuestra confianza en la Biblia o confianza en Dios, logra anularnos, sacándonos de la carrera. Los creyentes fieles se refugian en el Señor, seguirán consagrados a la justicia aun "si fueren destruidos los fundamentos" morales y espirituales de la sociedad en que vivimos. Muchos de nosotros en Estados Unidos de América, confundidos nos preguntamos: En vista del desmoronamiento moral y espiritual de la sociedad americana, ¿qué puede hacer una persona justa? Déjenos sugerirles lo que hizo David. No cae en la trampa del consejo equivocado;

confía en Dios, y esta confianza se basa en fundamento firme. Es decir, en el carácter y la naturaleza de Dios.

El capítulo nueve es una declaración formidable: "Derribando argumentos" (2 Corintios 10:5a). Aquí el apóstol Pablo nos enseña cómo pelear en la batalla espiritual y ganarla. El apóstol hace uso de un lenguaje militar para indicar la guerra frontal que libramos contra el pecado y Satanás. Lo primero que tenemos que hacer para vencer en este conflicto espiritual es reconocer nuestra fragilidad humana. Por lo mismo, no debemos usar estrategias y métodos humanos para ganar la batalla contra el maligno. Pablo dice: "… no libramos de la batalla como lo hace el mundo" (N.V.I.). Las poderosas armas de Dios están disponibles para pelear contra las "fortalezas" de Satanás. Es preciso que los creyentes tomemos en serio la vida cristiana. La vida cristiana no es un simple paseo por la vida en que andamos descuidados, sino una verdadera batalla espiritual contra las fuerzas del mal. La palabra "milicia" del v.4 significa una campaña. Es decir, Pablo estaba librando una verdadera campaña de guerra contra el maligno. La confrontación entre las fuerzas de Dios y las de Satanás es de carácter espiritual y debe de pelearse con las armas espirituales.

Finalmente, el capítulo diez "Llevando cautivo todo pensamiento a la obediencia de Cristo" (2 Corintios 10:5b) es el complemento del anterior capítulo. Es notable ver que el apóstol reconoce de inmediato que la guerra espiritual se libra a nivel de la mente; tiene que ver con los pensamientos, las ideas y doctrinas que pasan por el entendimiento de la mente. La batalla por la mente es decisiva para ganar una

guerra; los pensamientos juegan un rol muy importante. Las creencias determinan el final del conflicto. Por tal razón, el apóstol es muy claro y contundente en que debemos llevar todos los pensamientos e ideas que tengamos a la obediencia de Cristo. Es decir, poner todos los pensamientos en línea con la voluntad de Cristo. Primero, vimos que los argumentos de la mentira de Satanás se derriban con la verdad del evangelio, y el evangelio es poder de Dios. Segundo, debemos someter las ideas mentirosas a la obediencia de Cristo: "La luz en las tinieblas resplandece, y las tinieblas no prevalecieron contra ella" (Juan 1:5).

El ministro cristiano debe encontrarse bien equipado para tratar los problemas complejos del ser humano, y particularmente saber cómo ministra a tantas personas que sufren la incomprensión y arrastran las pesadas cadenas de la depresión. *Mi lucha, la depresión*, es la respuesta a millones que desesperadamente necesitan ayuda emocional.

APÉNDICE
ÁNGELES Y DEMONIOS

Desde que Dan Brown, escribiera su novela, *Ángeles y Demonios*, se han avivado las llamas sobre un interés enfermizo por el ocultismo. Esta novela, como la saga de sus otros libros, *El Código Da Vinci*, *El Símbolo*, son un éxito de venta, se venden como pan caliente, y sus novelas se han traducido a casi todos los idiomas de las lenguas europeas; algunas obras de él se han llevado a la pantalla grande del cine. El fenómeno del ocultismo es parte del reino de las tinieblas. La palabra ocultismo viene de la palabra latina "occultus", y contiene la idea de cosas que están escondidas.

Antes de entrar en la materia, queremos dejar una palabra de advertencia para nuestros lectores. Estamos conscientes de que, al informar a la gente acerca del mundo del ocultismo, reino de las tinieblas, de Satanás y sus demonios, estamos exponiendo a algunas personas a cosas que no conocían con anterioridad. No deseamos estimular la curiosidad de nadie en cuanto al reino de las tinieblas hasta el punto en que para algunos llegue a ser una obsesión. Estamos conscientes de que la humanidad tiene fascinación por el mal y

esto es un peligro latente. Hay dos extremos opuestos en que la gente cae. Uno es no creer en la existencia de Satanás, sus demonios y su reino de las tinieblas. El otro es creer en ellos, y sentir un interés enfermizo por ellos. A Satanás y sus demonios les complace ambos errores. Por esta razón, el propósito de este apéndice es dar buena información bíblica para corregir los excesos de la mala información en este tema y poner un equilibrio saludable entre la verdad bíblica y la mentira del ocultismo.

Ustedes podrán recordar que hemos venido diciendo que el desconocimiento de las maquinaciones de Satanás es concederle una ventaja sobre nosotros. La ignorancia es la madre de la superstición, no de la devoción cristiana. Cuando sabemos usar la espada del Espíritu que es la Palabra de Dios, recién estamos en condiciones de ser instrumentos idóneos al servicio del Gran Rey. Aquí destaca el valor de la teología que nos ayuda a trazar bien la Palabra de verdad y hacer un uso correcto de una sana doctrina. La teología bíblica es un instrumento de Dios, es la ciencia de Dios y Su Palabra, no es la ciencia del diablo. La sana teología es como la columna vertebral del cuerpo humano. Una persona sin columna vertebral es un paralítico, minusválido, que no puede ponerse derecho para andar. Así mismo es un cristiano sin una sana teología o una sana doctrina bíblica que lo ayude a pararse firme en la fe.

En un apéndice no podemos hacer un estudio muy extenso; pero sí podemos hacer un compendio. En la teología sistemática uno de los temas de estudios es la demonología que consiste en la doctrina bíblica de los ángeles malos.

Desarrollaremos el tema comenzando por las designaciones que tiene el jefe de los demonios:

I. NOMBRES CON LOS QUE LA ESCRITURA BÍBLICA DESIGNA AL JEFE DE LOS DEMONIOS

El **diablo** es una palabra griega que significa "calumniador" o "acusar falsamente", y es uno de los nombres que la Biblia da al jefe de los ángeles caídos. Jesús dijo que en su segunda venida se realizará un juicio y Él separará a las "ovejas" (representa a los creyentes) de los "cabritos" (representa a los incrédulos), estos serán arrojados al infierno preparado para el diablo y los demonios: "Entonces dirá también a los de la izquierda: Apartaos de mí, malditos, al fuego eterno preparado para el diablo y sus ángeles" (Mateo 25:41). Aquí está el decreto del destino final del diablo (cf. Apocalipsis 20:10).

Satanás es otro de sus nombres y significa adversario. Él es el enemigo abierto y declarado de Dios y la humanidad: En el libro de Apocalipsis leemos: "Y fue lanzado fuera el gran dragón, la serpiente antigua, que se llama diablo y Satanás, el cual engaña al mundo entero; fue arrojado a la tierra, y sus ángeles fueron arrojados con él" (Apocalipsis 12: 9). Satanás y sus demonios fueron expulsados del cielo en el momento de su rebelión original, pero todavía tienen acceso a él (cf. Job.1:6; 2: 1). Este acceso le será negado en este punto del tiempo profético y nunca más podrán acercarse al cielo.

Lucifer (latín, "que lleva luz", "hijo de la mañana") El

profeta Ezequiel se dirige al rey de Tiro, un hombre envanecido por la riqueza que poseía y que se consideraba a sí mismo igual a Dios. Él es una figura o tipo de Lucifer: "Vino a mí palabra de Jehová, diciendo: Hijo de hombre, levanta endechas sobre el rey de Tiro, y dile: Así ha dicho Jehová el Señor: Tú eras el sello de la perfección, lleno de sabiduría, y acabado de hermosura. En Edén, en el huerto de Dios estuviste; de toda piedra preciosa era tu vestidura; de cornerina, topacio, jaspe, crisólito, berilo y ónice; de zafiro, carbunclo, esmeralda y oro; los primores de tus tamboriles y flautas estuvieron preparados para ti en el día de tu creación. Tú, querubín grande, protector, yo te puse en el santo monte de Dios, allí estuviste; en medio de las piedras de fuego te paseabas. Perfecto eras en todos tus caminos desde el día que fuiste creado, hasta que se halló en ti maldad" (Ezequiel 28:11-15). En este texto profético el rey de tiro representa a Lucifer. Era perfecto en todos sus caminos: "el sello de la perfección", el ser celestial de posesión celestial más elevada: "Tú querubín grande y protector", lo más hermoso y sabio de todo lo creado por Dios: "...lleno de sabiduría y acabado de hermosura" (Ezequiel 28:11-15).

El profeta Isaías nos revela la caída de Lucifer (El Lucero, hijo de la mañana). Aquí su historia: "¡Cómo caíste del cielo, oh Lucero, hijo de la mañana! Cortado fuiste por tierra, tú que debilitabas a las naciones. Tú que decías en tu corazón: Subiré al cielo; en lo alto, junto a las estrellas de Dios, levantaré mi trono, y en el monte del testimonio me sentaré, a los lados del norte; sobre las alturas de las nubes subiré, y seré semejante al Altísimo" (Isaías 14: 12-14). Todo era felici-

dad y armonía hasta el día en que Lucifer decidió rebelarse contra Dios. El profeta Isaías por revelación divina pone al descubierto la perversidad que se halló en Lucifer. Su pecado fue la rebelión, y su súper "ego". Noten que cinco veces dijo en su corazón "yo". (Yo) subiré al cielo, (yo) levantaré mi trono, (yo) me sentaré en el monte del testimonio, (yo) subiré sobre las alturas, (yo) seré semejante al Altísimo. Esta rebelión dio como resultado la caída de Lucifer y cuando ocurrió, Lucifer se trasformó en Satanás, el adversario de Dios y de la humanidad.

Beelzebú es el nombre de una deidad palestina y significa "señor de las moscas", y este nombre los judíos lo aplicaron a Satanás el príncipe de los demonios. El evangelio de Mateo registra su uso: "Mas los fariseos, al oírlo, decían: Este no echa fuera los demonios sino por Beelzebú, príncipe de los demonios" (Mateo 12:24). En el Antiguo Testamento, en el segundo libro de los Reyes hay una referencia al nombre este dios pagano: "Y Ocozías cayó por la ventana de una sala de la casa que tenía en Samaria; y estando enfermo, envió mensajeros, y les dijo: Id y consultad a Baal-zebub dios de Ecrón, si he de sanar de esta mi enfermedad. Entonces el ángel de Jehová habló a Elías tisbita, diciendo: Levántate, y sube a encontrarte con los mensajeros del rey de Samaria, y diles: ¿No hay Dios en Israel, que vais a consultar a Baal-zebub dios de Ecrón? Por tanto, así ha dicho Jehová: Del lecho en que estás no te levantarás, sino que ciertamente morirás. Y Elías se fue" (2 Reyes 1: 2-4).

Belial es un nombre antiguo para designar a Satanás. El nombre describe a un hombre malo, sin valor e impío. El

apóstol Pablo usa este nombre con el propósito de contrastarlo con el de Cristo y resaltar la enorme diferencia e incompatibilidad que existe entre los dos: "¿Y qué concordia Cristo con Belial? ¿O qué parte el creyente con el incrédulo?" (2 Corintios 6:15).

LOS TÍTULOS BÍBLICOS DEL JEFE DE LOS ÁNGELES MALOS SON:

Maligno: "Sabemos que somos de Dios, y el mundo entero está bajo el maligno" (1 Juan 5:19).

Tentador: "Por lo cual también yo, no pudiendo soportar más, envié para informarme de vuestra fe, no sea que os hubiese tentado el tentador, y que nuestro trabajo resultase en vano" (1 Tesalonicenses 3:5).

Príncipe de este mundo: "Ahora es el juicio de este mundo; ahora el príncipe de este mundo será echado fuera" (Juan 12:31).

Acusador de los hermanos: "Entonces oí una gran voz en el cielo, que decía: Ahora ha venido la salvación, el poder, y el reino de nuestro Dios, y la autoridad de su Cristo; porque ha sido lanzado fuera el acusador de nuestros hermanos, el que los acusaba delante de nuestro Dios día y noche" (Apocalipsis 12:10).

Representaciones que hace la Biblia del jefe de los demonios:
Serpiente: "Y fue lanzado fuera el gran dragón, la serpiente antigua, que se llama diablo y Satanás, el cual engaña al

mundo entero; fue arrojado a la tierra, y sus ángeles fueron arrojados con él" (Apocalipsis 12: 9).

Dragón: "También apareció otra señal en el cielo: he aquí un gran dragón escarlata, que tenía siete cabezas y diez cuernos, y en sus cabezas siete diademas" (Apocalipsis 12:3).

Ángel de luz: "Y no es maravilla, porque el mismo Satanás se disfraza como ángel de luz" (2 Corintios 11:14).

II. LA PERSONALIDAD DEL JEFE DE LOS DEMONIOS.

Como vimos, en las Sagradas Escrituras reconoce al jefe de los demonios con muchos nombres. Algunos niegan su existencia diciendo que es una mera figura mitológica, un símbolo del mal. Otros creen en la existencia del mal, pero solamente como una fuerza impersonal; es decir, como una influencia maligna, y no una persona real. Nuestro Señor Jesucristo enseñó la existencia de Satanás no como un mero símbolo del mal, o una fuerza impersonal, sino como una persona real que tiene mente, emociones y voluntad. Además lo enfrentó personalmente durante todo su ministerio. El diablo es real y aquí presentamos las pruebas bíblicas:

Tiene intelecto: "Pero temo que como la serpiente con su astucia engañó a Eva, vuestros sentidos sean de alguna manera extraviados de la sincera fidelidad a Cristo" (2Corintios 11:3).

Tiene emociones: "Entonces el dragón se llenó de ira contra la mujer; y se fue a hacer guerra contra el resto de la descendencia de ella, los que guardan los mandamientos

de Dios y tienen el testimonio de Jesucristo" (Apocalipsis 12:17).

Tiene voluntad: "y escapen del lazo del diablo, en que están cautivos a voluntad de él" (2 Timoteo 2:26).

Como el jefe de los demonios no es una mera fuerza impersonal del mal, la Biblia lo trata como una persona moralmente responsable por sus actos. Precisamente, por esta razón, es que puede ser juzgado: "Entonces dirá también a los de la izquierda: Apartaos de mí, malditos, al fuego eterno preparado para el diablo y sus ángeles" (Mateo 25:41).

LA NATURALEZA PERSONAL DEL JEFE DE LOS ÁNGELES MALOS

Esto tiene que ver con su carácter, rasgos de su personalidad, y sus limitaciones. Es creación, no es eterno como Dios; tuvo un comienzo. Es un ser espiritual y el más elevado de las criaturas angélicas; pertenece al orden de los querubines: "Tú, querubín grande, protector, yo te puse en el santo monte de Dios, allí estuviste; en medio de las piedras de fuego te paseabas. Perfecto eras en todos tus caminos desde el día que fuiste creado, hasta que se halló en ti maldad" (Ezequiel 28:14, 15).

SUS RASGOS DE SU CARÁCTER Y PERSONALIDAD PERVERTIDA

Es un homicida: "Vosotros sois de vuestro padre el diablo, y los deseos de vuestro padre queréis hacer. Él ha sido homicida desde el principio…" (Juan 8:44ª).

Es un mentiros: "Vosotros sois de vuestro padre el diablo, y los deseos de vuestro padre queréis hacer. Él ha sido homicida desde el principio, y no ha permanecido en la verdad, porque no hay verdad en él. Cuando habla mentira, de suyo habla; porque es mentiroso, y padre de mentira" (Juan 8:44).

Es un acusador: "Entonces oí una gran voz en el cielo, que decía: Ahora ha venido la salvación, el poder, y el reino de nuestro Dios, y la autoridad de su Cristo; porque ha sido lanzado fuera el acusador de nuestros hermanos, el que los acusaba delante de nuestro Dios día y noche" (Apocalipsis 12:10).

Es un adversario: "Sed sobrios, y velad; porque vuestro adversario el diablo, como león rugiente, anda alrededor buscando a quien devorar" (1Pedro 5:8).

Es un pecador incorregible y practicante del pecado: "El que practica el pecado es del diablo; porque el diablo peca desde el principio. Para esto apareció el Hijo de Dios, para deshacer las obras del diablo" (1Juan 3:8). Él ostenta el título de campeón mundial de la maldad y del ejercicio del pecado en todas sus formas.

SUS LIMITACIONES

Por ser una criatura, es limitado. Es un ser creado, no es eterno (porque tiene principio y fin), no es omnipotente (porque su poder tiene limitaciones) no es omnipresente (porque no puede estar en todos lados en el mismo momento), no es omnisciente (porque su conocimiento es parcial), ni es infinito. Dios le pone limite y le marca la frontera de su accionar: "Dijo Jehová a Satanás: He aquí, todo lo que tiene está en tu mano; solamente no pongas tu mano sobre él. Y salió Satanás de delante de Jehová" (Job 1:12). Puede ser resistido por el creyente y éste puede hacerlo huir: "Someteos, pues, a Dios; resistid al diablo, y huirá de vosotros" (Santiago 4:7).

Aquí una nota de advertencia bíblica: El cristiano nunca debe hablar despectivamente de Satanás: "Lo mismo les va a pasar a los malvados de quienes les estoy hablando. Porque con sus locas ideas dañan su cuerpo, rechazan la autoridad de Dios e insultan a los ángeles. Ni siquiera Miguel, el jefe de los ángeles, se atrevió a hacer algo así. Cuando peleaba con el diablo para quitarle el cuerpo de Moisés, Miguel no lo insultó sino que sólo le dijo: 'Que el Señor te castigue' " (Judas 8-9, Traducción en lenguaje actual).

III. LA OBRA DEL JEFE DE LOS DEMONIOS

En relación a la obra salvadora de Jesucristo:
Se profetizó su conflicto: "Y pondré enemistad entre ti y

la mujer, y entre tu simiente y la simiente suya; ésta te herirá en la cabeza, y tú le herirás en el calcañar" (Génesis 3:15).

En la tentación de Cristo: "Entonces Jesús fue llevado por el Espíritu al desierto, para ser tentado por el diablo. Y después de haber ayunado cuarenta días y cuarenta noches, tuvo hambre. Y vino a él el tentador, y le dijo: Si eres Hijo de Dios, di que estas piedras se conviertan en pan. Él respondió y dijo: Escrito está: No sólo de pan vivirá el hombre, sino de toda palabra que sale de la boca de Dios. Entonces el diablo le llevó a la santa ciudad, y le puso sobre el pináculo del templo, y le dijo: Si eres Hijo de Dios, échate abajo; porque escrito está: A sus ángeles mandará acerca de ti, y, En sus manos te sostendrán, Para que no tropieces con tu pie en piedra. Jesús le dijo: Escrito está también: No tentarás al Señor tu Dios. Otra vez le llevó el diablo a un monte muy alto, y le mostró todos los reinos del mundo y la gloria de ellos, y le dijo: Todo esto te daré, si postrado me adorares. Entonces Jesús le dijo: Vete, Satanás, porque escrito está: Al Señor tu Dios adorarás, y a él sólo servirás. El diablo entonces le dejó; y he aquí vinieron ángeles y le servían" (Mateo 4:1-11).

En relación a las naciones:
Las engaña: "y lo arrojó al abismo, y lo encerró, y puso su sello sobre él, para que no engañase más a las naciones, hasta que fuesen cumplidos mil años; y después de esto debe ser desatado por un poco de tiempo" (Apocalipsis 20:2).
Las reunirá para la última gran batalla contra Cristo: "Y vi salir de la boca del dragón, y de la boca de la bestia, y

de la boca del falso profeta, tres espíritus inmundos a manera de ranas; pues son espíritus de demonios, que hacen señales, y van a los reyes de la tierra en todo el mundo, para reunirlos a la batalla de aquel gran día del Dios Todopoderoso" (Apocalipsis 16:13,14).

En relación a los incrédulos:
Les ciega la mente: "en los cuales el dios de este siglo cegó el entendimiento de los incrédulos, para que no les resplandezca la luz del evangelio de la gloria de Cristo, el cual es la imagen de Dios" (2 Corintios 4:4).

Les roba la Palabra de Dios del corazón: "Y los de junto al camino son los que oyen, y luego viene el diablo y quita de su corazón la palabra, para que no crean y se salven" (Lucas 8:12).

Usa personas para que se opongan a la obra de Dios: "Yo conozco tus obras, y dónde moras, donde está el trono de Satanás; pero retienes mi nombre, y no has negado mi fe, ni aun en los días en que Antipas mi testigo fiel fue muerto entre vosotros, donde mora Satanás" (Apocalipsis 2:13).

En relación a los creyentes:
Le tienta para que mientan: "Y dijo Pedro: Ananías, ¿por qué llenó Satanás tu corazón para que mintieses al Espíritu Santo, y sustrajeses del precio de la heredad?" (Hechos 5:3).

Le acusa y calumnia: "Entonces oí una gran voz en el cielo, que decía: Ahora ha venido la salvación, el poder, y el reino de nuestro Dios, y la autoridad de su Cristo; porque ha

sido lanzado fuera el acusador de nuestros hermanos, el que los acusaba delante de nuestro Dios día y noche" (Apocalipsis 12:10).

Estorba su obra: "por lo cual quisimos ir a vosotros, yo Pablo ciertamente una y otra vez; pero Satanás nos estorbó" (1 Tesalonicenses 2:18).

Emplea a demonios en su intento por vencerlo: "Vestíos de toda la armadura de Dios, para que podáis estar firmes contra las asechanzas del diablo. Porque no tenemos lucha contra sangre y carne, sino contra principados, contra potestades, contra los gobernadores de las tinieblas de este siglo, contra huestes espirituales de maldad en las regiones celestes" (Efesios 6:11,12).

Le tienta a cometer inmoralidad: "No os neguéis el uno al otro, a no ser por algún tiempo de mutuo consentimiento, para ocuparos sosegadamente en la oración; y volved a juntaros en uno, para que no os tiente Satanás a causa de vuestra incontinencia" (1 Corintios 7:5).

Siembra cizaña entre los creyentes: "El campo es el mundo; la buena semilla son los hijos del reino, y la cizaña son los hijos del malo. El enemigo que la sembró es el diablo; la siega es el fin del siglo; y los segadores son los ángeles" (Mateo 13:38,39).

Incita a que les persigan: "No temas en nada lo que vas a padecer. He aquí, el diablo echará a algunos de vosotros en la cárcel, para que seáis probados, y tendréis tribulación por diez días. Sé fiel hasta la muerte, y yo te daré la corona de la vida" (Apocalipsis 2:10).

IV. EL JUICIO DIVINO CONTRA EL JEFE DE LOS ÁNGELES MALOS.

Fue arrojado de su posición original en el cielo: "A causa de la multitud de tus contrataciones fuiste lleno de iniquidad, y pecaste; por lo que yo te eché del monte de Dios, y te arrojé de entre las piedras del fuego, oh querubín protector"(Ezequiel 28:16).

El juicio pronunciado en el Edén: "Y Jehová Dios dijo a la serpiente: Por cuanto esto hiciste, maldita serás entre todas las bestias y entre todos los animales del campo; sobre tu pecho andarás, y polvo comerás todos los días de tu vida. Y pondré enemistad entre ti y la mujer, y entre tu simiente y la simiente suya; ésta te herirá en la cabeza, y tú le herirás en el calcañar" (Génesis 3:14,15).

Fue juzgado en la cruz: "Ahora es el juicio de este mundo; ahora el príncipe de este mundo será echado fuera" (Juan 12:31).

Será arrojado al lago de fuego y azufre en el juicio final: "Y el diablo que los engañaba fue lanzado en el lago de fuego y azufre, donde estaban la bestia y el falso profeta; y serán atormentados día y noche por los siglos de los siglos" (Apocalipsis 20:10).

V. LA DEFENSA DEL CRISTIANO CONTRA LOS ATAQUES DEL JEFE DE LOS DEMONIOS

La presente obra intercesora de Cristo: "No ruego que los quites del mundo, sino que los guardes del mal" (Juan 17:15).

El creyente debe andar siempre en guardia contra el enemigo: "Sed sobrios, y velad; porque vuestro adversario el diablo, como león rugiente, anda alrededor buscando a quien devorar" (1Pedro 5:8).

El creyente debe resistir a Satanás: "Someteos, pues, a Dios; resistid al diablo, y huirá de vosotros" (Santiago 4:7).

El creyente debe estar siempre vestido con la armadura divina: "Vestíos de toda la armadura de Dios, para que podáis estar firmes contra las asechanzas del diablo. Porque no tenemos lucha contra sangre y carne, sino contra principados, contra potestades, contra los gobernadores de las tinieblas de este siglo, contra huestes espirituales de maldad en las regiones celestes. Por tanto, tomad toda la armadura de Dios, para que podáis resistir en el día malo, y habiendo acabado todo, estar firmes. Estad, pues, firmes, ceñidos vuestros lomos con la verdad, y vestidos con la coraza de justicia, y calzados los pies con el apresto del evangelio de la paz. Sobre todo, tomad el escudo de la fe, conque podáis apagar todos los dardos de fuego del maligno. Y tomad el yelmo de la salvación, y la espada del Espíritu, que es la palabra de Dios; orando en todo tiempo con toda oración y súplica en el Espíritu, y velando en ello con toda perseverancia y súplica por todos los santos" (Efesios 6:11,18).

Para terminar el apéndice, daremos un resumen de la acti-

vidad de los demonios. Como vimos en el estudio, Satanás es un ángel y es llamado el príncipe de los demonios (cf. Mateo 12:24). Los demonios son ángeles caídos y no una raza pre-adámica. Satanás tiene diferentes rangos, y jerarquías bien organizadas de ángeles malos: "Vestíos de toda la armadura de Dios, para que podáis estar firmes contra las asechanzas del diablo. Porque no tenemos lucha contra sangre y carne, sino contra principados, contra potestades, contra los gobernadores de las tinieblas de este siglo, contra huestes espirituales de maldad en las regiones celestes" (Efesios 6:11,12).

Algunos demonios por su alta peligrosidad ya están confinados en prisiones de alta seguridad: "Porque si Dios no perdonó a los ángeles que pecaron, sino que arrojándolos al infierno los entregó a prisiones de oscuridad, para ser reservados al juicio" (2 Pedro 2:4).

"Y a los ángeles que no guardaron su dignidad, sino que abandonaron su propia morada, los ha guardado bajo oscuridad, en prisiones eternas, para el juicio del gran día" (Judas 6). Estos demonios fueron condenados a cadena perpetua, no a la pena de muerte. Esperan ser lanzados por toda la eternidad al lago de fuego y azufre.

Otros demonios andan sueltos para hacer la obra de su jefe, Satanás. Aquí demos un vistazo rápido para observar la actividad demoníaca en la actualidad:

Tratan de frustrar la obra de Dios: "Y he aquí una mano me tocó, e hizo que me pusiese sobre mis rodillas y sobre las palmas de mis manos. Y me dijo: Daniel, varón muy amado, está atento a las palabras que te hablaré, y ponte en pie; porque a ti he sido enviado ahora. Mientras hablaba esto conmigo, me

puse en pie temblando. Entonces me dijo: Daniel, no temas; porque desde el primer día que dispusiste tu corazón a entender y a humillarte en la presencia de tu Dios, fueron oídas tus palabras; y a causa de tus palabras yo he venido. Mas el príncipe del reino de Persia se me opuso durante veintiún días; pero he aquí Miguel, uno de los principales príncipes, vino para ayudarme, y quedé allí con los reyes de Persia. He venido para hacerte saber lo que ha de venir a tu pueblo en los postreros días; porque la visión es para esos días" (Daniel 10:10-14). Los demonios extienden la autoridad de Satanás al ejecutar sus órdenes.

Los demonios pueden infligir enfermedades: "Y echado fuera el demonio, el mudo habló; y la gente se maravillaba, y decía: Nunca se ha visto cosa semejante en Israel" (Mateo 9:33).

Los demonios pueden posesionarse de personas humanas: "Y se difundió su fama por toda Siria; y le trajeron todos los que tenían dolencias, los afligidos por diversas enfermedades y tormentos, los endemoniados, lunáticos y paralíticos; y los sanó" (Mateo 4:24).

Los demonios pueden posesionar animales: "Y luego Jesús les dio permiso. Y saliendo aquellos espíritus inmundos, entraron en los cerdos, los cuales eran como dos mil; y el hato se precipitó en el mar por un despeñadero, y en el mar se ahogaron" (Marcos 5:13).

Los demonios se oponen al crecimiento espiritual de los hijos de Dios, y diseminan falsas doctrinas: "Pero el Espíritu dice claramente que en los postreros tiempos algunos apostatarán de la fe, escuchando a espíritus engañadores

y a doctrinas de demonios" (1Timoteo 4:1). Esto ocurre a través de falsos maestros que bajo inspiración de demonios enseñan falsa doctrina, haciéndola pasar por doctrina bíblica, pero que en realidad es un fraude satánico.

¿Qué es la posesión demoníaca según la Escritura bíblica? Para muchos expertos en demonología bíblica es incorrecto usar la expresión **"posesión demoníaca"**. Es más apropiado el uso de la palabra **"demonización"** o **"demonizado"**. La razón es su etimología, la forma griega del término. Pero esto no cambia el significado del hecho. La demonización es la invasión a una persona por parte de demonios. Uno o muchos demonios residen en una persona y toman control directo sobre tal persona, causando ciertos trastornos en su mente y cuerpo físico. Tenemos que aclarar que la demonización no es esquizofrenia, que es causada por un desequilibrio químico en el cerebro. La verdadera esquizofrenia puede ser tratada adecuadamente con fármacos. Pero la demonización es la presencia real de poderes demoniacos, y puede darse en diferentes grados, según la cantidad y jerarquía de los demonios: "Y cuando salió él de la barca, enseguida vino a su encuentro, de los sepulcros, un hombre con un espíritu inmundo, que tenía su morada en los sepulcros, y nadie podía atarle, ni aun con cadenas. Porque muchas veces había sido atado con grillos y cadenas, mas las cadenas habían sido hechas pedazos por él, y desmenuzados los grillos; y nadie le podía dominar. Y siempre, de día y de noche, andaba dando voces en los montes y en los sepulcros, e hiriéndose con piedras. Cuando vio, pues, a Jesús de lejos, corrió, y se arrodilló ante él. Y clamando a gran voz, dijo: ¿Qué tienes conmigo, Jesús,

Hijo del Dios Altísimo? Te conjuro por Dios que no me atormentes. Porque le decía: Sal de este hombre, espíritu inmundo. Y le preguntó: ¿Cómo te llamas? Y respondió diciendo: "Legión me llamo; porque somos muchos" (Marcos 5:2-9).

Hay que hacer una distinción entre una persona demonizada y una persona influenciada por demonios. En el primer caso, la actividad se ejerce desde adentro de la persona que está invadida por demonios. En el segundo caso, la actividad de los demonios se ejerce desde afuera y puede ser el preámbulo para una futura invasión si se dejan puertas abiertas como son los pecados de resentimiento, odio, amargura de espíritu: "Si se enojan, no permitan que eso los haga pecar. El enojo no debe durarles todo el día, ni deben darle al diablo oportunidad de tentarlos" (Efesios 4:26-27, Traducción en lenguaje actual).

Otra forma de influencia demoníaca es por la exposición a doctrinas de demonios: "El Espíritu Santo ha dicho claramente que en los últimos tiempos algunas personas dejarán de confiar en Dios. Serán engañadas por espíritus mentirosos y obedecerán enseñanzas de demonios" (1 Timoteo 4:1, Traducción en lenguaje actual). La influencia es externa y puede manifestarse en una opresión espiritual.

Los efectos de la demonización:

A veces una enfermedad física: "Mientras salían ellos, he aquí, le trajeron un mudo, endemoniado. Y echado fuera el demonio, el mudo habló; y la gente se maravillaba, y decía: Nunca se ha visto cosa semejante en Israel" (Mateo 9:32-33).

Pero la enfermedad de orden físico, y la enfermedad por

efectos de la demonización se distinguen en la Biblia: "Y aun de las ciudades vecinas muchos venían a Jerusalén, trayendo *enfermos* y atormentados de espíritus inmundos; y todos eran sanados" (Hechos 5:16). Hay que notar que *"enfermos"*, aquí indica dolencias por causas varias. Así como la que padecía Timoteo: "Ya no bebas agua, sino usa un poco de vino por causa de tu estómago y de tus frecuentes enfermedades" (1 Timoteo 5:23). Hay que recordar que en el mundo antiguo el agua no era potable y con frecuencia estaba contaminada. Un poco de vino mezclado con agua servía como desinfectante por la acción de la fermentación. Así se protegía la salud de los efectos dañinos del agua impura. Timoteo quería evitar el vino puro para no afectar su testimonio cristiano: "…no dado al vino" (1 Timoteo 3:3).

A veces, los trastornos mentales son debidos a los efectos de la demonización: "Señor, ten misericordia de mi hijo, que es lunático, y padece muchísimo; porque muchas veces cae en el fuego, y muchas en el agua" (Mateo 17:15). Pero no siempre es así. Un buen ejemplo de un caso de locura temporal por la mano de Dios, es la que le sobrevino al orgulloso rey Nabucodonosor: "Todo esto vino sobre el rey Nabucodonosor: Al cabo de doce meses, paseando en el palacio real de Babilonia, habló el rey y dijo: ¿No es ésta la gran Babilonia que yo edifiqué para casa real con la fuerza de mi poder, y para gloria de mi majestad? Aún estaba la palabra en la boca del rey, cuando vino una voz del cielo: A ti se te dice, rey Nabucodonosor: El reino ha sido quitado de ti; y de entre los hombres te arrojarán, y con las bestias del campo será tu habitación, y como a los bueyes te apacentarán; y

siete tiempos pasarán sobre ti, hasta que reconozcas que el Altísimo tiene el dominio en el reino de los hombres, y lo da a quien él quiere. En la misma hora se cumplió la palabra sobre Nabucodonosor, y fue echado de entre los hombres; y comía hierba como los bueyes, y su cuerpo se mojaba con el rocío del cielo, hasta que su pelo creció como plumas de águila, y sus uñas como las de las aves. Mas al fin del tiempo yo Nabucodonosor alcé mis ojos al cielo, y mi razón me fue devuelta; y bendije al Altísimo, y alabé y glorifique al que vive para siempre, cuyo dominio es sempiterno, y su reino por todas las edades. Todos los habitantes de la tierra son considerados como nada; y él hace según su voluntad en el ejército del cielo, y en los habitantes de la tierra, y no hay quien detenga su mano, y le diga: ¿Qué haces? Al mismo tiempo mi razón me fue devuelta, y la majestad de mi reino, mi dignidad y mi grandeza volvieron a mí, y mis gobernadores y mis consejeros me buscaron; y fui restablecido en mi reino, y mayor grandeza me fue añadida. Ahora yo Nabucodonosor alabo, engrandezco y glorifico al Rey del cielo, porque todas sus obras son verdaderas, y sus caminos justos; y él puede humillar a los que andan con soberbia" (Daniel 4: 28-37). Cuando el rey se arrepiente, Dios le devuelve su razón, y con ella todas las demás bendiciones de Dios.

BIBLIOGRAFÍA

Anderson, Neil T. **Caminando en la Luz,** Ed. UNILIT.
Anderson, Neil T. **Rompiendo las Cadenas,** Ed. UNILIT.
Anderson, Neil T. **Victoria Sobre la Oscuridad,** Ed. Audio-Visual para América Latina.
Anderson, Neil T. **Venzamos la Depresión,** Ed.
Flach, Frederick. **The Nature and Treatment of Depression,** Ed. Wiley.
Hart, Archibald D. **Nubes Negras con Interior de Plata,** Ed. UNILIT.
Jackson, Tim. **Cuando nos Dejan,** Ed. RBC.
La Haye, Tim. **Cómo Vencer la Depresión,** Ed. Vida.
Lucas, Miguel. **Como Driblar a Depressao,** Ed. San Pablo.
Narramore, Clyde. **Enciclopedia de Problemas Psicológicos,** Ed. Logoi.
Stott, John. **El Mensaje de Romanos,** Ed. Certeza.
Wright, Norman. **Cómo Aconsejar en Situaciones de Crisis,** Ed. CLIE.

www.ingramcontent.com/pod-product-compliance
Lightning Source LLC
Chambersburg PA
CBHW021832170526
45157CB00007B/2783